光是好看是不夠的，
如果沒有拿出積極旺盛的企圖，沒有對於造形的抗鬥心，
沒有做出新東西來的勇氣的話！

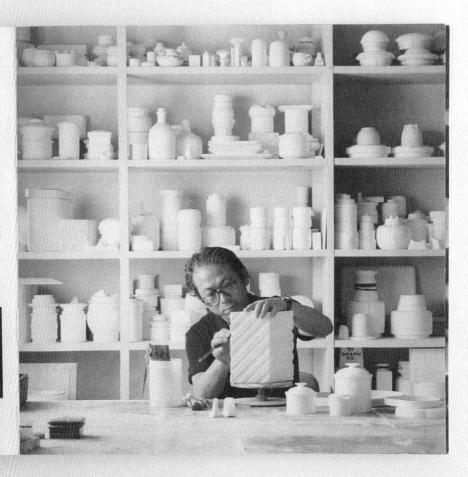

与から現在に
けているデザ

となく、暮らし
い易く、しかも
それらの業
み、さらに数
年では海外

科卒
先生に師事
現・多摩美

イン室
イン室

究所

森正洋語錄。關於設計。

前言　　　　　　　　　　　　　長岡賢明（設計總監）

我喜歡昔日設計者的工作方式。他們看準日本的發展趨勢，不僅在製作器物上，包括在經營上應有何種態度，也都與經營者相互熱情地探索、討論。當然除了器物的造形，使用的素材、技術，以及如何提高生產效率與安全、如何構建工廠的產品線，都會參與意見。他們甚至比前來委託設計的業者更愛對方的公司。他們總是思考著如何讓在日本生活的人，能夠增加那麼一點點的生活豐富性，經常為了找到正確製作器物的範本而奔走於國內外，以自己的雙手及五感來確認是否為所尋之物，並與各地的相關工作者於熙籌交錯間交換心得。一旦商品問世了，自己也每天持續使用，與友人小酌幾杯，探詢自己的作品反應與改良技術。他們本人正是注重生活、持續地交流經驗與想法的生活者。

這樣的設計者在如此費心奔波之後，若是合作對象為公司，則將他們的想法傳達給工廠，精確落實，將器物製作出來。若是身處產地，則屢屢與本地的業者共聚暢飲，熱烈議論共同所在的產地最需要者為何，有時甚或一言不合吵起架來，有時得不到支持感到困惑，仍能回到原點繼續思索。若面向的是全國的市場，則透過人們使用如此一路思考碰撞所創作出的生活用品，來提高眾人對於生活的意識，對應日常生活發生的種種事態，終有一天，能形成日本人的基礎能力。於是，我不禁思考，現今的人們是如何生活的呢？現今的產地是如何生產

的?現今的經營者又是如何經營的?現今的設計者,他們注視著什麼呢?

我在嚮往設計者這個行業二十年後的今天,驀然環顧,只見到處充斥著僅重視商業利益而製作出的商品,而這些廉價品的潮流,使生活文化逐漸崩毀。即使是些不知道用途何在、難以使用的東西,在「設計」之名的保護之下,廠商也好、產地也罷,盡皆捨棄了自己的想法,一味追求暢銷,以致於就結果而言,危及了我們的文化與環境。在這種感慨之下,我不禁自問,究竟我所憧憬的設計者是何人呢?而我稱之為「昔日的設計者」的,又是指誰呢?

產品設計師深澤直人說過:「我能夠以所謂的『尋常』為主題來從事設計活動,乃是因為在現代社會裡,『尋常』已經不『尋常』了。」在此一時代的現今,以及未來,是否設計者將捨棄生活用品的便利性,依舊以設計者的名號與「DESIGN」的大帽子而受到保護呢?眼見現今的「設計」已大大地偏離原意,令我感到憂心,也不禁思索起設計者這個工作中「不可改變的是什麼?」。為此我開始感到「正確的設計者」與「正確的設計者」極少,不禁想要與這樣的設計者見上一面。而那個正確的設計者森正洋,一直在佐賀與長崎縣境的土地上,與他所製作的器物正面交戰著。在我想要前往九州向森先生就教:「做為設計者,不論時代如何變遷都不可以改變的是什麼」時,他卻以七十七歲之齡於故鄉告別了塵世。其後,因有太多想從他的人生軌跡中學習的事物,我頻繁地往返九州,並拜此之賜結識了幾位「想把森正洋製作器物的想法做成一本書」的人。此刻,這個工作即將告一段落,也是我提筆撰寫這篇文字的緣由。

如同我們的孩子都熟知米飛兔(miffy),卻不知作者是迪克‧布魯納(Dick Bruna),我們知道

哆啦Ａ夢，卻不曉得作者是藤子・Ｆ・不二雄；一般人並不清楚「Ｇ型醬油壺」的作者是森正洋。

這本書乃將森正洋與共同製作器物的夥伴之間交談時所說的話語，費時編纂而成。若是讀者能從這些話語中，想像並感受森先生說話當時日本設計界的每一瞬間、每一片刻，將是編者之福。

二〇一二年一月

長岡賢明（NAGAOKA KENMEI）

1965年生於北海道，曾任職於日本設計中心原設計室（原研究所）多年，1997年創立「Drawing and Manual」。2000年以當時設計作品集大成之姿、宣揚設計者應追求消費現場的理念，於東京世田谷區創辦融合設計與資源再生（Recycle）概念的新事業「D&DEPARTMENT PROJECT」。自2009年11月起，開始發行以設計者視角介紹的縣別觀光導覽手冊（d design travel）。

目次

Herzlich willkommen
zur Ausstellung
»Masahiro Mori – Porzellandesign aus Japan«

Sojasoßen-Giesser »Form G«
Er wurde 1953 entworfen und ist seitdem in Produktion –
ein Beispiel für Langlebigkeit im Design.

Designer: Masahiro Mori
Produziert bei Hakusan/Japan

5. Mai 2000

第一章　以設計人而生

只考慮實用性是不行的，也不可以追著流行跑。

設計必須是從生活文化裡萃取、打造。

從那裡頭看見人的生活。

不喜歡人，是做不出什麼來的。

為了變成真正意義上的大人，

除了得吸收更多的資訊，

還要養成以自己的見解看事情的態度，

比方說：「雖然你是這樣說，但我想自己的主張也沒錯。」

或者是「這比較適合我。」

否則這就意味著現在還不能稱之為大人。

我在學校裡問學生為什麼想做設計，

聽到的答案往往沒有深刻的思想在裡頭。

簡直跟我們那個時代大相逕庭。

在就學的時候，

更必須徹底地去討論設計思想、物品與人的生活事啊！

因為出了社會，只會受到更多的污染。

14

「不被理解。」

「不被理解。」

這種話說到幼稚園就不能再說了。

大學畢業出來工作後，

不可再有「不被⋯⋯」這種被動的想法，

而是要去思考在哪裡、怎麼做，自己能夠補上位。

所謂設計，

是根據口味與市場來決定的。

那種親身體驗而來的感受是設計上所必要的。

因此，要做一個實際體驗並能進一步思考的人！

設計者應該要深入產地，承負著現場的實際狀況後再來設計。

不管再怎麼努力，就只是原地踏步。

有些時期，不管如何努力就是無法做出成果。

但是也有突然靈光乍現三級跳的時期。

這些或許都會發生在出社會以後吧！

工作資歷是需要用一生來打造的，

只要我一步一腳印認真做，東西就會變好。抱持這種想法是不對的。

要在自己的心中不斷消化，

突然間，「就是這樣」的想法不知從哪冒出來，抓住它，

靈感就飛也似地三級跳了。

那時，便能創作出獨特的、屬於自己特色的東西。

19

設計者最脆弱的習性，

是對於奇特的造形無法抵抗。

考慮的並非能不能用，

而是以「有趣」來做選擇。

做設計的人，

若不具備理解技術人員能力的本領，是不行的！

不懂技術，不僅無法思考設計，

也無法指導現場製作人員。

如果一天工作八個小時，請花七個半小時在現場，

然後再用三十分鐘來畫圖面（設計圖）。

自己畫的設計圖被批評該改這裡、該修那裡，
也比被漠視來得好。

想要做新的東西，
若自己無法開發材料與技術是不行的，
這樣是無法做出真正獨特產品的。

我常常聽到有很多人抱怨，

公司不讓他做這個、做那個。

關於這一點我常常在想，

這樣是不是太天真了點。

只要有設備不就能做了嗎？

想做的時候就應該去做。

「有限制條件就做不出好的東西來?」才沒有這回事。

有能力的人,會妥善應對處理這些限制,順利做出好東西來。

最終一直留在業界的,每一個都是這樣的人。

デザイン ―― ―産業芸術として合理的.
客観的, 抽象的

絵画, 彫刻―家庭的
近代デザインの発端は産業革命によって
食はれた社会を救うため. 反対して行
はれた ウイリアム・モリスのアーツ・アンド・
クラフトなのである.
「産業と共存する」には 十九世紀末十九
二〇世紀

デザイナーは消費生活を秩序づけるもの
として初めて登場した職業人.
デザインは 工業時代の芸術様式.

日曜工芸家. 機械論―存在論
象徴論

未来の事は現在をよくニューハクする事に
よりつながっていくから現在をとらえることである.
変化していく現在で.

圖譯： 設計——作為產業藝術的合理性，客觀性，抽象性。　　　　繪畫，雕刻，家庭的
設計的開端是為了拯救因產業革命而腐蝕的社會所做的反對行動。
威廉・莫里斯(William Morris)的 arts and craft 就是這麼來的。
與產業緊密結合，就是第二次產業革命
設計師是為了讓消費生活井然有序而首次出現的職業人。
設計是工業時代的藝術樣式　　　　星期天工藝家　　　機械論—存在論—象徵論
想掌握未來，即是在不斷變化的現代中確實掌握變動的核心。

以更多的理論來武裝自己吧！

就別管設計了，去看看報紙吧！

學些社會上的事。

探索我們想要提供產品的世間，

人們是怎麼生活的。

以前只要是藝術這一類的書籍我都會全部買下來。

那時我認為站在書店翻一翻就好這種想法是不對的，

在東京時尚且如此，

回到鄉下後，仍然自己掏腰包買來相關的資訊，

我總想即使現在還用不到，但只要買下來，

一旦有需要的時候身邊隨時都有，

最後變成一個貨真價實的鄉下人了。

原始のおどり踊り

火の鳥

圖説：原始的舞蹈
　　　火鳥（鳳凰）

以前我說過自己討厭陶瓷器，並不是我討厭陶瓷器本體，而是討厭那些只描繪著古老圖案的東西。

以山水畫而言，據實地把山水的模樣畫下來就很漂亮，卻要畫那些簡化過的東西。自古以來都是這麼畫的。

我怎麼也沒辦法喜歡那個世界。

誰是你的老師呢？時代是也。

35

看東西的時候，
日本人往往習慣只看物品本身。
然而，如果不能通盤的看到物品之所以存在的生活面，
就看不到物品真正的價值了。

有些買家不用眼睛看，

只會問是手工做的嗎？非手工做的嗎？

我曾看到ＮＨＫ的一則報導，

一位太太說道：

「因為看也看不懂，所以希望能標示是手工做或是機械做的。」

真是無藥可救了。

用自己的眼睛看才是重點，手工做、機械做一點也不重要，

要從自己的生活去看東西，才能擁有自己獨具的觀點……。

這才是生活，這就是教養。

中小企業裡，

所謂的設計，是從銷售到包裝紙，

全都要自己來，

所以絕對不可能有

庸庸碌碌的設計師存在。

日用品若只做來當作展覽會上展出的樣品便什麼也不是。

決定售價、開始大量生產，這才開始普遍存在。

然而到達這一步前，是經過各式各樣的折衝、交涉、談判與妥協。

這裡面充滿了藝術世界所沒有的趣味與辛苦。

設計者的內在要有一種野性，

否則無法做出新的作品。

因為我曾親身體驗過戰後一無所有的時代，

當時精神上也處於飢渴的狀態，

曾飢不擇食地讀了大量關於藝術與民主主義的書，

於是，漸漸地體會到日常生活所使用的器具之重要。

不是經由頭腦思考，而是親身去感受。

因此，我想要設計生活裡最必要的器皿，

每個人都用得到的，如「生活中的道具」般的器皿。

製作東西時，不是單單只關注東西本身就足夠，要切記，每一樣東西後面都有使用的人存在，有人們的生活在裡頭。

在時代的大洪流裡，
必須隨時問自己，這樣的作品應該會受到喜愛吧？
或是告訴自己非這樣做不可。
一面深究這些變化，一面製作器物，
是設計者責無旁貸的義務。

B

80

63

60

1

80

83.

無印
テスト.

04-2-27
MOKA

圖譯：無印試作品

來做能使用的器物吧！

說到設計這回事，
並不是窩在設計室裡就能學得會的，
若不能隨意四處走動，腦筋也不會自由轉動。
設計是不會從職人公會裡跑出來的。

比起思考日常生活中使用的器物、為它造形、

透過工廠製造出來，

讓更多人共同擁有，與更多人共同生活，

更能讓我感受到設計的喜悅。

我們必須擁有望遠鏡頭與廣角鏡頭，
既要看清歷史的流變，
亦要留心觀察出世界的多樣性。

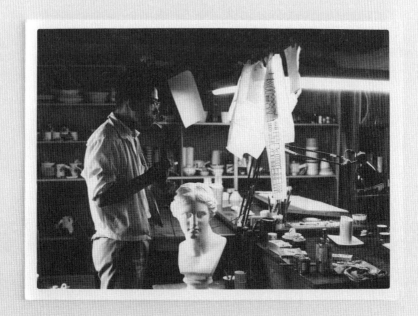

談話人・松尾慶一

（白山陶器株式會社・社長）

松尾先生與森正洋先生的交誼：松尾先生為白山陶器的第二代繼任者。森先生是在其父松尾勝美時被找進白山陶器擔任設計師的。自幼便看著森先生的風範一路成長，進入白山陶器任職以來，有好幾次惹怒過森先生。現則守護著森先生製作器物的思想，持續製作能拿來使用的一般食器。

森先生的商道

我第一次覺得森先生「真帥啊」，是在名古屋市舉行的商品展銷會上，應該是在一九八五年左右。

說起名古屋的商品展銷會，那可是業界最大型的活動。來自全國各地的批發商聚集在此舉辦展示會，而百貨公司及專門店等店家則在此採購下一年度該季的商品。

在景氣大好的當時，買賣非常地興旺。各地百貨公司的人也大舉出動，那盛況還被稱作是「諸侯隊伍」出巡呢！既然有百貨公司的一行人前來，自然會有各種宴會或聚會，熱鬧得很。過去曾有這麼美好的年代！

回到正題。那次的展銷會上，來自大阪、與白山陶器長期往來的一間大型批發商金子，籌備了一場號召高島屋全店採購人員齊聚的餐會。

或許這在現在很難想像，然而當時百貨公司內，經常有彼此吵架交惡之類的情形，每家分店各有各的頭頭，在商品的選定上互相競爭。「橫高（橫濱高島屋）能夠賣的東西，日本橋才賣不動咧」

51

之類的吐槽頻頻，明明是同一家百貨公司同事，卻相互爭執不下。

對於這些狀況，想來森先生已很清楚並胸有成竹了吧！金子的社長來向森先生請託道：「森老師，請務必為高島屋製作出符合該店風格、能夠風光一輩子的好東西來。」猜想當時森老師的回應是：「你把各店的採購負責人都聚集在一堂吧！」

要讓公司採購人員全員到齊的最佳時間點，唯有名古屋的商品展銷會。於是，批發商金子在會場附近準備了一個地方，吆喝店長級的高島屋員工齊聚。當時還是個小毛頭、手拿公事包追隨在後的我，不禁感到興致勃勃。心想：「要發生什麼大事了呀。」

在一群亂糟糟鬧哄哄的眾採購之中，森先生首先一個個傾聽他們的想法。大致聽取完畢後，立刻拿起筆來沙沙沙地畫著，然後向眾人詢問道：「好比是這樣的，各位覺得如何？」

他隨手畫下的是雜草叢裡點綴著啪嚓啪嚓地拍翅的螢火蟲圖案，很小巧可愛的茶碗。

森先生提案的是一種被稱為「螢手」的工法。這是在坯體上雕出裝飾小洞，然後在鏤空小洞上施予透明的釉藥燒製而成，因透明的部分一經光線穿透，圖案便會柔和地浮現出來，而將之比喻

52

為如同螢火蟲的光芒，以這種工法所做的器物當時相當受歡迎。

不過，那個時候充斥於市的螢手器物，大多都布滿了螢火蟲透明點點，顯得有點雜。而森先生所畫的，卻是很簡單地點綴著螢火蟲，乾淨俐落的設計感讓人眼睛一亮。

對於森先生這個過於簡潔俐落的提案，在場的高島屋採購人員都不知道該怎麼反應才好。因此只能先答「是的」，於是就這樣，很快地讓眾人達成了共識，這可是所有高島屋的人喲。

因為一旦答了「是」之後，則不論是橫高或是日本橋，統統非賣不可。如此一來，後續就變成各店要競爭誰賣得比較好了。形勢由「橫高能賣，日本橋不見得能賣」一轉，變成「不能輸給橫高呀，日本橋加油」，各店全力投入販賣相同的商品，以一個系列商品締造了驚人的業績。

照理說，也可以由批發商來號召全公司採購以促成會商的，但若是由金子社長自己出面動員，很可能招致這樣的質疑：「為何是你這個批發商來命令我們百貨公司的人集合呢」。因此，森先生獻出一計，只要跟大家說「因為設計師森老師想要請你們聚集起來」，眾人自然沒有異議；何況再進一步表示了……「森老師要

著手設計會左右高島屋今後命運的商品」，必然能夠引起眾人的好奇。

就這樣，把所有高島屋的人都集合起來，片刻間讓大家達成了共識。

總之，森先生是一個什麼都想要試著去做的人。

試著做做看，做出形狀、上色、先畫出來看看。很多事情他都會追問「是這樣嗎？是那樣嗎？」一試再試反覆不停，直到「好，就推出這個看看」，把它賣到市面上看看消費者的反應。

那麼，究竟反應如何呢？

有很快就有回報的，也有怎麼也賣不掉的。他不會因為賣不掉就要大家全面「放棄」，而是做出「我們再努力三年、五年看看」的判斷，與公司一同努力。東西能賣或不能賣、能不能被市場所需要，不上市一次試試看是無法得知的。

況且，商品在不同地方上市，結果也不一樣。當然也有稍微調整一下販賣的場合，原本不能賣的就起死回生的情形。因此，森先生經常到處去尋找哪些銷售管道最能吸引人們的目光。

跟百貨公司的人直接打交道好嗎？當地的批發商也是交易往來對象，要怎麼做才能做好流通工作？我想，每一段時間根據當下的狀況調整銷售方式，務必營造出能吸引人們目光的賣場，白山陶器就是這樣一路走來，建立出品牌的。

最近常常聽到一句話，叫做「六次產業」。

所謂六次產業，是指從事農業、漁業等一次產業的人們，自己將農作物或漁獲海產加工，再自己賣給消費者。

據說最早是大分縣大山町農協的人，宣示要「成為日本第一的農夫集團」，首先從改造優良土壤做起的。如此耕種出來的優質農產品並不直接拿出來賣，而是做成麵包、果醬，以及各種產品，自己打造銷售通路，增加愛好者，踏踏實實地經營。這件事成為一個成功案例，被稱為「六次產業」形成社會的話題。

我一直聽到這個故事，心裡不禁想：「嗯，從很久以前白山陶器便一直是這麼做的。」在傳統的日用雜器產地，抱持設計此一新概念，製作符合時代的器物，自己開拓賣場。

我認為，森先生所做的事，正是六次產業的先驅。

55

在不景氣的近日，儘管陶瓷業面臨嚴酷的環境，仍然還有許多可為之處。

看看批發商的情況就知道，常見負責業務的工作者有的說「我從以前就跟這家窯場很契合」，有的則說「我跟那家窯場的交情很好」，雖同屬一家公司卻各做各的點，戰力分散，跟從前的高島屋毫無二致。

「這個不錯喔」，「不，讓我向您推薦這一款，這款比較好。」

若是賣方依據對象不同，見人說人話、見鬼說鬼話，對產品有不同的說法，最終會導致買方無法判斷真正的好壞，而變成只是購買那些偶然看上眼的東西。在這種狀況下，無法產生暢銷商品。

我們全公司一起商討，決定「今年就賣這個」，所有白山人群策群力只賣相同的商品。

我經常問批發商：「為什麼不上下一心全力賣一種商品呢？」，可是大家都不肯。我會這麼思考，是因為腦子裡始終記得森先生在商品展銷會上的丰采。我忘不了他在一瞬間把所有高島屋採購人員的心拉在一起，那驚人的本領啊！

松尾慶一（Matsuo Keiichi）

白山陶器株式會社社長。1953年長崎縣生。1976年
專修大學畢業。1978年完成多治見市陶瓷器課程進
修後，同年進入白山陶器。1995年擔任社長至今。
目前亦兼任日本陶瓷器創意中心理事長、日本陶瓷
器設計協會會長等職務。2011年至今為日本設計振
興會評議委員。

山陶器の伝統

山陶器は西九州の窯業地域の一
長崎県波佐見にある　波佐見
は慶長七年（１６０２）朝鮮か
陶工が渡ってきて　窯を築いた
に始まる　以来　この地は主に
の日用食器を産みつゞけてき
　白山陶器はこの波佐見に約100
前に創業し　陶石山の白い峰に
よんで白山と称したという　長
いだ　ひと筋に家庭の日用食
をつくってきたことが　白山の
な特徴といえ　そうしたとこ
ら現代日本のグッドデザイン
くに優れたものが生れてきた
は意義深いとおもう

談話者・崔宰熏

（LIXIL設計株式會社 設計師）

森老師的無聲教誨

「有心想做的話，就切實地做好；沒有心要做，現在就趕緊放棄吧！」

那是在愛知縣立大學研究所留學第一年的事。那時，我與大學部三年級生一起上森老師陶瓷設計的課。

那一天臨時有一件打工的差事插進來，我便曠了森老師的那堂課。於是，森老師讓同班上課的友人「轉告崔君一段話」，上述的那段話就是他當時對我的告誡。聽到這段話，我不由得臉色發青，心裡暗叫一聲「糟了」。從那之後，我把所有打工相關的事都辭了，開始過著真正地以專心上課為主軸的學生生活。

當時的我一定是心存僥倖地想：「只曠那麼一堂課應該沒什麼關係吧」，怎知卻被森老師給狠狠地痛責了一頓。或許沒有當時老師的訓斥，就不會有今天的我。

我在考進研究所就讀之前，即於一九九〇年以旁聽生的身分在同一所大學留學，並見過森老師了。既然決定要讀研究所，我想「那麼就來修森老師的課吧」，這件事對我後來的人生有著關鍵性

崔先生與森正洋先生的交誼：崔先生於愛知縣立大學藝術研究所留學時代與森先生相識，是他邁入陶瓷設計之路的契機。放暑假返回韓國，收到森先生致贈的醬油壺，讓他帶回去「送給阿嬤」，也是其中一個因素。

59

的影響。

　　原本我的志願是汽車設計，因此大學專攻的是工業設計。我會選擇愛知縣立大學留學，即因為教授是豐田汽車公司出身的。然而，我卻在留學的研究所裡透過森老師而認識陶瓷器的世界，改變了自己前進的方向。

　　老師上課的主題是壺的設計。

　　課堂上實際在壺中裝滿水，然後倒水、停止，倒水、停止，如此不斷地重複相同的動作。這麼做是假想實際使用時的情形，仔細地評議倒水一旦停止的水流「中斷」效果優劣，以及倒水出來的狀況、壺的握把好不好拿等等。

　　當時，老師曾說過：「我只要看到圖面，大致可以想像燒出來的成品是什麼樣子，不過能夠逐漸有這樣能力，也已經是過了六十歲之後了。」以老師這樣的大師而言，亦非得累積數十年的經驗才能具備如此功力，何況是我們年輕人，更不能因為僅畫好圖面就覺得已經完成了作品。我想，老師想告訴我們的是：「一定要以自己的雙手與眼睛確認完成的作品是否符合想像、品質好

60

壞如何。」

那時候我所提出的作品是以馬為造形的酒器，老師看到這個大膽的造形後覺得很有趣，他問我：「這是不是隱含著大陸騎馬民族的要素在其中呢？」

日本人在斟酒的時候，即使是以單手拿著酒器也不讓人覺得有失禮數，可是在韓國，是要雙手拿酒器才符合禮儀。我做的壺，很自然地是用兩隻手拿的形式，老師看了也大喜。

老師常常把「每個地方都有合於當地民族性與風土的設計」這句話掛在嘴上。我做的酒器就表達出屬於自己的民族性，我猜老師是因此而感到高興。

這個酒器在一九九一年舉辦的海外留學生展裡得到大獎。能夠得獎我當然很開心，不過老師在最初看到作品時給予我的誇讚，更是令我無比欣喜。

二〇〇三年，我的作品在美濃的國際陶瓷器展上獲得大獎的副獎，由此而得以有機會在岐阜縣現代陶藝美術館舉行個展。我把在那之前設計的作品群集於一堂，並將受到老師指導的那個酒器也列於展覽項目。

61

開幕時森老師大駕光臨，他發現了那個酒器，顯得非常懷念。

後來，我聽說了老師誇言我是個「有製作器物創作力的年輕人吶」。

我不禁想起，在那場個展舉辦之前，我以電話向老師報告得獎的事，老師這麼鼓勵我：「恭喜！這樣終於能夠有自信了，你就帶著這份自信好好做吧！」

一九九四年，我結婚的第二年，夫妻兩人到老師的府上拜訪，並叨擾了幾天。

一踏進工作室的瞬間，我的身體迅即接收無數訊息。為數眾多的作品原型與樣本、雕刻石膏時經年使用的桌子、印有方眼格子的工藝圖紙……老師身邊隨時都備有這個方眼格子紙，因為這樣他就可以一邊確認尺寸，時時打稿了。

那個空間猶如雋刻了老師親自動手操作、思考、使作品成形，一路走來身體力行的歷史。

當時，老師正在試做將於佐賀縣主辦的「城市家具（street furniture）」展出的作品。有很多經驗豐富的老手對於要加入在年

62

輕設計者之中前來參展感到躊躇。然而，老師表示他的企圖正在此：「我想要讓年輕人知道何謂城市家具。」我很懷念當時一面幫老師試做作品，一面聊了很多事的那段日子。

時至今日，我心裡仍歷歷在目的是老師歪曲的指頭。

為了製作作品原型，必須削刮修整石膏，在長年不斷反覆再反覆地持續削刮的動作下，老師的大拇指和食指指尖都變形了。每當我想起老師的手指，就不由得挺起背脊告訴自己：「不做到完美的地步那可不行！」

當有靈感閃現，即使有學生在場，他也立刻就動手製作樣品。我從老師身上學到最深刻的教導是：「用身體來思考」。

用頭腦粗略想的那些背景較淺的設計，其銷售週期較短，很快就在世間消失了。不是以頭腦思考而後製作，而是一邊把想法表現出來，再以身體所覺知的感受製作成形。由此，在製作過程中，發想便一個接一個地延展開來了。

因此常常會有學生在不明就裡的情況下幫忙老師工作，等過了一段時間，注意一看卻發現當時的樣本已經變成商品了。

我認為，讓學生們親眼看見自己實際製作器物的態度，是森老師無聲的教誨。

崔宰熏（Tie Zehun）

設計師。1965 年生於韓國。1990 年韓國啟明大學校
美術大學畢業後，於愛知縣立藝術大學研究所留學。
1993 年於該校美術研究科設計專修結束後，進入
INAX 株式會社任職。現於 LIXIL 公司的海驪建築裝
飾設計（上海）公司擔任企劃總監一職。2002 年獲第
六屆國際陶瓷器展美濃大獎，2005 年獲世界陶瓷雙
年展生活陶瓷部門特別獎等，獲獎無數。亦擔任日
本陶瓷設計協會會長。

榮木先生與森正洋先生的交誼：對於榮木先生來說，森先生是兩度引領他成為陶瓷器設計者與教員的「職涯嚮導」。當他們兩位一起在大學教書後，變得漸漸熟稔起來。榮木先生甚至在森先生擔任客座教授之後，自告奮勇當起森先生的司機，在接送森先生往返機場的車子裡聊了許多話題。聊陶瓷器一事不用說，嗜讀各種書籍的讀書家森先生，也談政治、社會等各種議題，可說無所不知。

作為教育者的森老師

我第一次見到森老師的情景，可說太具衝擊性了。

那是在我三十一、二歲的時候吧。當時，由日本工藝協會主辦的「日本工藝展」，每年都在銀座松屋舉行。有一天森老師到會場來，忽然不由分說地對我發了一頓很大的脾氣，在眾人面前高聲斥罵我：「怎麼拿這種手作的東西來展！」

當時我展出的作品有手作的與開模製作的兩種。就森先生而言，他一直以為我出身產地，和他一樣，做的是量產的設計，可是我卻也涉及手作的領域，這終究是種虎頭蛇尾的行為。老師似乎是擔心我這麼做是走到歧路上去了，因此對我這連見都沒見過的年輕人多訓斥了兩句。

我最早知道有森先生這號人物是在高中的時候。當時我是先認識他的作品，才曉得他的名字的。

我與父母一起去日本橋三越百貨公司的陶瓷器賣場，在一大堆老舊的食器之中看見一個很漂亮的壺，壺體線條優美，蓋子成藍

綠色，把手是籐製的。我覺得那個壺的形狀非常美，便把它買回家了。記得買的時候好像是兩千五百日圓左右吧！後來，那個壺便每天在家裡拿來泡紅茶用。

在那之後不久，《美術手帖》雜誌發行增刊號〈好設計〉專刊（一九六○）。我在這本專刊發現刊載了這個壺（一九五八）的照片，以及「森正洋」這位設計師強烈的風格。讀了那篇報導後，我不禁想，我也很想製作這種不僅具有實用性，而且能刺激人們感受的器物，或者說是能讓人在日常生活裡懷著珍愛之情妥善使用的器物。

我後來會在愛知縣叫做瀨戶的傳統陶瓷產地住下來並製作陶瓷器，也是受到森老師的影響。

森老師在學生時代，二次世界大戰結束時，經歷過社會的價值觀一夕之間一百八十度轉換的人生。前一天還有權有勢的人，過了一夜卻要四處躲藏了。聽說他是因為親眼見到這種情景，而想做對人們的生活更具必要性、更堅實的工作。因此，他選擇的不是陶藝的世界，而是日常生活食器的製作。因為所謂的陶藝，基本上是單一作品的美術工藝，以有權有勢者與有錢人為交易對

象。

於是，老師前往的不是高級陶瓷器產地有田，而是波佐見。波佐見是從江戶時代起就一直在製作庶民雜器的地方。江戶初期即以「鎔鑄」方式量產食器；而所謂鎔鑄，是指以修整過的原型為基礎，用石膏鑄模，再注入泥漿成形而後燒製的技術。

老師在波佐見創生了世界通用的設計，我因為嚮往老師的風範而決心住在產地，從練土、釉藥、花紋、成形、燒成，一面參與所有的製作流程，一面設計。

在那次痛斥事件之後，我與森老師並沒有往來，一直到我差不多四十五歲左右，有一天突然接到老師打到家裡來的電話。老師在那兩年之前開始擔任愛知縣藝術大學教授，他問我是否也願意去擔任教職。

我很感激地接受老師的邀請，從那之後有整整兩年的時間與老師同一間研究室。老師是專職教授，每週一次從九州來授課。由於老師對我來說是可望不可及的大人物，這樣的大人物經常在我身邊指正教導，讓我常常感到很不自在。因此，老師到學校來的

那一天，我盡量不到學校去，而且為了不留下工作的痕跡，我經常把研究室打掃得乾乾淨淨的。

老師後來辭去教職，並且生了一場大病。過了幾年，則擔任客座教授。到了這時候，我才漸漸地與老師親近，能夠很平常地對話了。於是，為了向老師表達他前來授課的敬意，每兩個月有一次，我總是會到機場接送老師，幫他跑腿拿提包。感覺上好像在接待年齡差距很大、了不起的長兄。

我覺得森老師是很棒的教育家。

在同一個研究室共事時，我們一起思考作業的題目與評量成績。老師極度重視基礎造形，這一點和其他的陶藝家老師很不一樣。

例如，出題要學生製作出五十種立方體或球體的基本造形。將球體延展或壓縮，五十個造形裡可以創造出一個具有原創性的形狀來。這是對於造形力很好的練習。然後是質感與觸感的實驗，之後也會做茶壺，或長條椅等庭園傢俱等作業。這些應該就是所謂的近代設計吧，可見其受到包浩斯＊教育理念的影響頗深。

70

有很多人是因為經濟上的原因才來擔任大學教員的，然而森老師卻不然。假如是為了月俸，他就不會每週大老遠從九州來授課了。他想培育後進，他想為社會做點事，我認為他的動機是很純粹的。他雖是一個很嚴格的老師，卻深受學生的歡迎。

對了，一九九三年老師退職時，曾經做了兩個作品，致贈給學校。

其中之一是以大學校徽為主題所設計的食堂用食器。他說不要用塑膠材質，而希望大家使用陶瓷器餐具。另一個是擺放在禮堂的大型組合花器。原本一直使用的是那種很像擺在柏青哥（小鋼珠）店裡的金屬製花器，他說：「我想把這個換掉。」這是他和二十幾個學生一起從練土開始做起的。食器現在已經不用了，但每年的開學與畢業典禮時，那個花器仍插滿了花。

從二〇〇二年起，一般的雜誌媒體也開始採訪刊登森老師的設計作品；且在日本各地的美術館舉辦展覽，受到社會大眾的注目。老師過世前一年的二〇〇四年，於岐阜縣現代陶藝美術館展覽會上有一場講座，我也帶了學生前去聽講。一到會場就發現有

71

很多年輕人來參加，會場上洋溢著一股熱力。我親身感受到陶瓷器設計這一個領域終於得到日本社會的認可了。

在這之前，陶瓷器設計被認為與陶藝不同，非美術之正道。然而，如同百萬日圓的壺，一個千日圓的醬油壺也有其不可忽視的價值。花費數十年的時間，讓世人認同到這一點的，正是森正洋這麼一個人。

1 譯註：包浩斯（Bauhaus），國立包浩斯學校是一所德國的藝術與建築學校，講授並發展設計教育。今日的包浩斯早已不單是指學校，而是其倡導的建築流派或風格的統稱，注重建築造形與實用機能合而為一。而除了建築領域之外，包浩斯在藝術、工業設計、平面設計、室內設計、現代戲劇、現代美術等領域上的發展都具有顯著的影響。

榮木正敏（Sakaegi Masatoshi）

產品設計師。榮木正敏設計研究所主持人、愛知縣立
藝術大學名譽教授。1944年生於千葉縣，1965年武
藏野美術短期大學畢業後，於瀨榮陶器設計部服務，
1973年創辦「陶瓷・日本」公司。1977年獲國井喜太
郎產業工藝獎，1986年獲西班牙瓦倫西亞設計大賽
大獎等獲獎無數。1998至2009年擔任愛知縣立美術
大學美術學部設計・工藝科教授。2011年於東京國
立近代美術館舉辦「榮木正敏的陶瓷器・設計・節奏
與浪潮（RHYTHM & WAVE）」展。

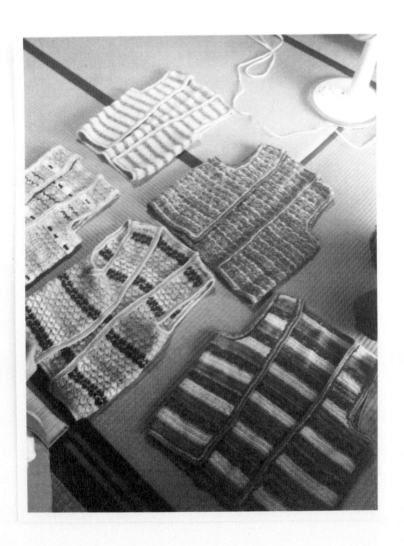

森敏治先生與森正洋先生的關係：森敏治先生乃森
正洋先生最年長的哥哥。可能是年紀相差五歲的緣
故，不記得兄弟倆曾吵架或打架過。每逢家族裡有
任何聚會、活動，森正洋必定攜同妻子美佐緒女士
前來一起吃吃喝喝，好不快樂。敏智先生回想起來，
當家人同聚的時候，正洋先生絕口不提設計的事。

正洋從父母身上繼承的東西

正洋是父親辰次與母親民的三男，於昭和二年（一九二七）生
於佐賀縣藤津郡鹽田町。我身為長男，兄弟姊妹七人，依序為
男、男、男、女、男、女、男。七人當中，正洋於平成十七年（二
〇〇五）是第一個去世的，接著是次男，我想再接下來應該就是
我了吧！

後來我聽母親說起：「正洋真的很難帶。」一問之下，原來是
他只要一哭，通常會哭個一、兩個小時不停。當時，爺爺、奶奶
和老爸都在，還有長男、次男、三男。父親是木工，有幾個徒弟
會到家裡來工作，光是照顧這群人就夠她累的了，而正洋老是哭
個沒完沒了。好像也請了保姆來幫忙，但是聽說有幾個保姆因為
正洋實在太愛哭了，一聲不吭地就走了。

正洋從小學時代左右開始喜歡畫畫，會要人把木屐燒成炭筆來
畫素描。他也喜歡做模型飛機，即使後來長大成人了，似乎也時
不時地做些塑膠模型。

他念小學時，有位將各年級會畫畫的學生聚集起來做特訓的美術老師緒方次次先生，正洋很受到這位老師的費心指導，我想，能遇見這位老師，是正洋對畫畫感興趣的契機吧！

我念的是一般中學，而成天光是畫畫的正洋，則是進了有田工業學校（現在的佐賀縣立有田工業學校）。大概是聽了緒方老師說起「有一所可以畫畫的中學」，他心想：比起讀書，那兒要來得更好。

中學畢業後，他拜入陶藝家松本佩山門下，開始學習燒陶，而後提出「想去念多摩美術大學」，那正是戰後全日本都異常艱困的時期。

父親說「畫畫是吃不飽的」，強力地表示反對。父親是個木匠，他認為手上無一技之長是無法謀生的，正是所謂具有明治氣質的人。如今回想起來，我反抗父親的想法成為教員，致使他寄望於正洋或許能繼承自己的衣缽吶。

另一方面，母親則認為既然難得正洋有此冀望，她便想盡全力達成他的願望。問題是，究竟要怎麼樣才能籌出學費來呢？

當時我與內人都已經在學校任職了，教員的薪水也總算因為其

他行業的薪水調升，而跟著調高了。所幸二弟到汽車工廠去上班
了，也能夠幫上一些忙。再加上由於小女出生，收到了親友的禮
金，我連同這筆錢全數拿出來，充作正洋的學費。整個家族同心
協助才能湊足學費讓一個人到東京念大學，那個時代就是這麼窮
苦啊！

　　正洋從多摩美大畢業之後，大概有一年半左右的時間在學習研
究社上班，而後以臨時職員的身分進入位於波佐見的長崎縣窯業
指導所工作。當時，他與同事岡本榮司先生等人，將一些對作畫
感興趣的年輕人聚集起來，組成學習會，指導學員畫素描。

　　之後因為某種機緣，他於昭和三十一年（一九五六）進入白山
陶器任職。現在的會長，也就是當時的社長松尾勝美，與他的父
親邀請正洋擔任設計師，並對他說：「請按照你自己的想法去
做」。像這樣，能夠自由自在、心情愉快地從事設計的工作，不
是一件最棒的事嗎？正洋也覺得自己得到了一份好差事，而若說
正洋有功績，那也是因為託了許多在背後支持正洋工作的人們之
福，對於這點，我由衷地感謝。

家父家母還健在的時候，正洋經常帶著他最新設計的器物到我家來，報告自己做了些什麼東西。家母總是很欣喜地對正洋說：「你做了好棒的作品啊！」而家父則只是看著作品咧嘴微笑著。

父親面對正洋時好似欲言又止，但我想他心裡應該是很高興的。

現在想起來，家父與正洋的性格很相似。

首先是，他們都不說謊，也不說奉承的話。相較於其他事，對於自己的工作有一份執著認真的責任感。我不禁想，這些都是源自父親的遺傳吧。

而母親則是到了將近九十歲高齡，還在床上編織衣物。她用各種顏色的毛線打成色彩斑斕的背心，數一數大概有百件以上。每年，她把打好的背心依季節分送給親友和鄰居。當然，我們每個人也都會拿來穿用。

母親喜歡動腦筋思考編織時的配色。她會花上大半天的時間思索各種不同的顏色搭配。由於喜歡鮮艷的黃綠色與綠色系，她經常使用這些色系的毛線，也常常要內人跑腿：「這種毛線不夠了，去幫我再買些來。」

正洋也收到好幾件母親織的背心，還拍成幻燈片，在大學授課

時當成教材使用。我想正洋身上應該承繼了母親的色彩感吧！

我記得曾經有一次與正洋同住在東京的一家飯店，也僅只有那麼一次。而當時是為了什麼事去的，我已經忘了。

我們住在同一間房裡，半夜我猛然醒過來，睜眼一看，只見正洋正聚精會神地在畫些什麼。「三更半夜的，你在做什麼？」他回答：「睡著睡著忽然想起了一些東西，心想還是畫出來看看吧，就爬起來畫了。」我記得當時還很感佩，竟然半夜睡覺時也在思考呀。

他每次到家裡來時，看到內人身上穿的圍裙或洋裝，總是會不吝讚美：「大嫂，你今天穿的衣服顏色很漂亮，樣子也很好看。」一旦看到吸引他目光的東西，就會打開Ａ４大小的素描簿，當場畫下來。

他家裡到處都放著素描簿，似乎只要想到什麼，在起居室也好臥房也好，隨時就會畫下來。雖然在我們看來就好像是在塗鴉似的。

即使是他住院之後，一直到生命的盡頭以前，素描簿依然片刻

不離身。他的一生可說是都獻給了工作吧！他就像父親，對工作
有一份真切的責任感。

森敏治（Mori Toshiharu）

1922 年生於佐賀縣，為森家的長兄。1941 年到
1981 年期間擔任教職（期間從軍三年）。現為鹽田町
文化財審議委員。

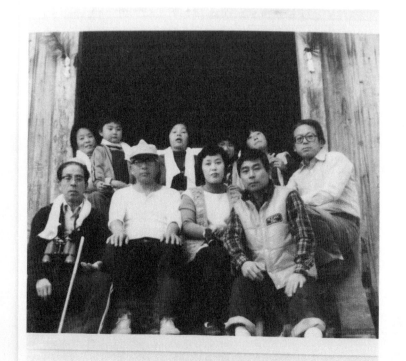

正洋
？　誠吾
？　導澄子
秀子
敏治
？　聖治
美佐餅
文次郎

第二章　製作造形

比起自己想要做什麼，
我始終在思考
對現在這個社會而言，什麼是必要的？
我應該做什麼？

設計給大人坐的椅子時，

高度可以是四十公分，

不過，若是公園裡的長椅，

四十公分就太高了。

公園裡常有老人、小孩，

因此三十公分高，甚至根據現地情況，二十公分高可能是更舒適的。

尺寸是在造形之前重要的設計。

像這樣的設計概念，

都考慮設想清楚之後，

最後才化為形體。

現在的學生

經常說「想做好看的東西」，

但做出來一點都不好看，

這是體驗不夠之故。

若有體驗，就能做出各式各樣的造形來。

毫無生活的經驗，

因此也毫無實際的感受。

真是很可憐吶！

人們常說藝術與設計最大的分別，在於是否有用。對我而言，「用」是重要的表現要素。

我們對於每天使用的器皿會很保守，
不輕易出手購買。
每個人最需要的東西，
也是最難的設計。

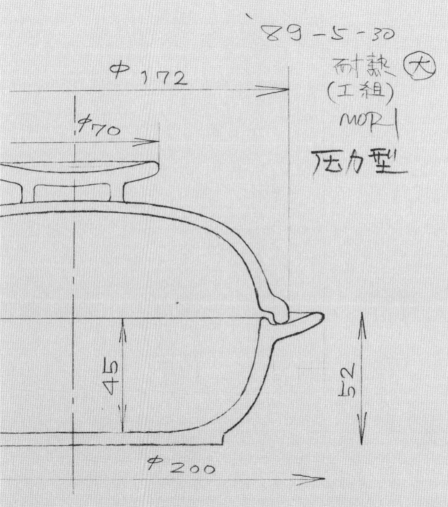

`89 - 5 - 30

耐熱 大
(工組)
MORI

壓力型

Φ172

Φ70

45

52

Φ200

「用好用的東西」、

「去想去的地方」，

現實生活裡並沒有限制或障礙。

若是創作者的心裡有界限存在，則無法產生柔軟的發想。

什麼是生活上所必須？

只要以此為重，就能自我挑戰。

不要依賴書本，來素描吧！

91

嚴格地測量尺寸，
並以自己的雙眼檢視，
若不看重這兩件事是無法成功的。

設計生活器物，
就是以器物來為人們的行動與生活定規。

陶質小茶壺的使用方法隨著時代而漸漸有了變化，以前因為放在榻榻米上使用，因此握把的角度呈現較大的銳角。

進入昭和時代後，變成放在摺疊式的矮飯桌使用，戰後則是放在桌上，當然容易拿的握把角度也必然有所不同，於是出現「小茶壺的握把角度做成這樣是理所當然的」之類的規則。

不親自握握看感覺如何，而只一味認為「呈銳角握把的小茶壺比較好」這是老舊的既成概念吶。

不打破這樣的觀念，就無法改變握把的角度，無法做出新的東西來。

94

使用別種材質製作器皿時，

能遇見頻率相符的工廠就成功了一半。

能找到這樣的工廠通常器皿就能做出來了。

以現在的生產力製造物品，
支持著社會生活。
因此，必然形成現有的「模樣」。

所謂設計，是對器皿想法的設計圖。

因此，沒有描繪設計圖的能力會是一件大麻煩。

然而不知道要設計什麼，則更麻煩。

自己認為不錯的話，

不論用手工或是機械做都可以。

所謂生活的器具，無論在哪個時代都必須是量產的。

日常生活中使用的大部分物品，

不能只要求可用就好，

必須同時要求看起來美觀，拿起來舒適。

'86-4-2

模仿已完成之物，能生出什麼東西呢？

每塊土地因其土壤的性格，

都有做得出來與做不出來的形狀。

因之，雖然覺得某器皿的形狀很好，

卻不一定能做出相同的形狀。

相反的，長期保持某種形狀，

正是最適合在該地生活的形狀。

重要事件的產生，往往包含了大潮流與技術，
潮流是非常重要的，
因此不能說這事是誰完成的。
不明此理缺乏資訊的人，
常說是自己發明的，
真是令人替他感到汗顏。
有田的赤繪也是如此吧！
無知的人不知道中國自古就站在亞洲的中央。

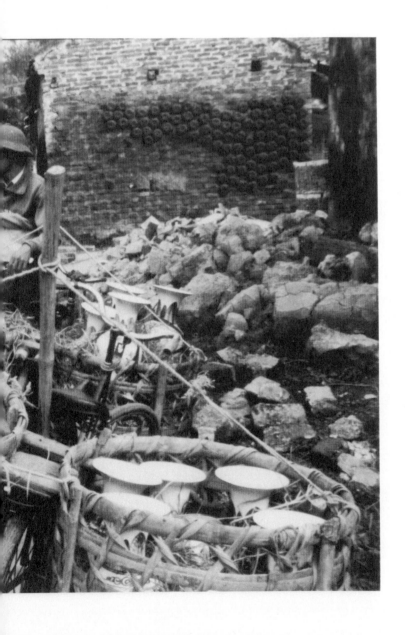

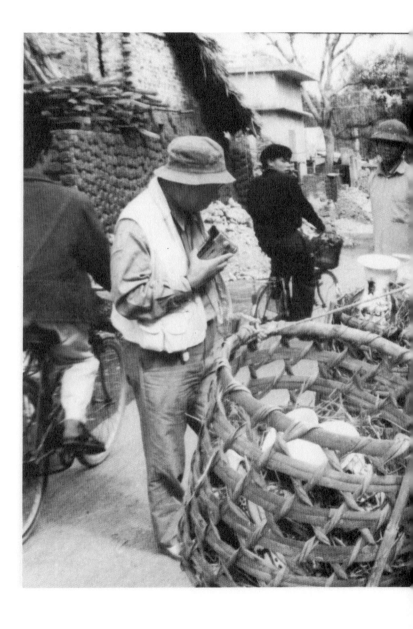

造形單純是日本的強項。

選擇碗時，

不要只看到碗，要同時也想到筷子與筷架、飯桌，

以及盛滿料理的器皿，一同在桌上的樣子。

能這樣觀想，

便能調和整體不足之處。

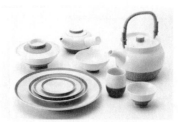

Mit Masahiro Mori präsentiert sich ein japanischer Porzellandesigner, der sich bewusst vom rein traditionell kunsthandwerklichen Duktus abgewandt hat, um sich dem modernen, internationalen Porzellandesign auf der Basis des asiatischen Erbes zu verschreiben. Sein industrieorientiertes Designwerk in Porzellan ist einzigartig in Japan.

Seit dem 17. Jahrhundert liegt in der Präfektur Saga, in der Nähe von Arita ein Zentrum der japanischen Keramikherstellung. Gerade dort wurde Masahiro Mori 1927 geboren. Nach zweijähriger Ausbildung bei einem Töpfermeister 1946–48 studierte er an der Tama Kunsthochschule in Tokio, wo er 1952 sein Examen ablegte. Ab 1956 war er bei der Porzellanfabrik HAKUSAN in Hasami-machi in der Nähe seiner Heimatstadt beschäftigt, bis er 1978 das Mori Ceramic Design Studio eröffnete. Bis heute werden bei HAKUSAN von Masahiro Mori entworfene Geschirrteile hergestellt und verkauft.

In seinen Arbeiten lässt Mori die serielle Fertigung mit manueller Handwerkskunst verschmelzen und erhält so Porzellan, das den Ansprüchen zeitgenössischen internationalen Designs entspricht. Einige seiner Entwürfe wurden denn auch mit europäischen und zahlreichen renommierten japanischen Designpreisen ausgezeichnet wie das Sojasoßenkännchen, das er 1958 entwarf und das sich noch immer in Produktion befindet. Ein wichtiges Gestaltungsmerkmal Moris ist die keramische Oberflächenbehandlung. Mit den verschiedensten Techni-

ken werden die Oberflächen strukturiert und farbig gestaltet. Dazu stehen Masahiro Mori bei HAKUSAN bis zu 50 verschiedenfarbige Glasuren zur Verfügung. Zu betonen ist, dass trotz serieller Fertigung der Produkte gewünschte Unterschiede in den Details ergeben, meist durch die bewusste manuelle Einwirkung des Ausformenden oder Dekorierenden.

»Masahiro Mori – zeitgenössisches Porzellandesign aus Japan« wurde in das offizielle Programm der Veranstaltungsreihe »Japan in Deutschland 1999–2000« aufgenommen, die sich das Ziel steckte, Japan in Deutschland in umfassender Weise vorzustellen. Dabei nimmt auch das gegenwärtige Kunst- und Designschaffen einen bedeutenden Platz ein.

Das Deutsche Porzellanmuseum in Hohenberg und die Staatliche Galerie Moritzburg Halle, Landeskunstmuseum Sachsen-Anhalt, haben es sich nun zur Aufgabe gemacht, Masahiro Moris Designschaffen, das sich über mehr als 40 Jahre erstreckt und das der Designer mit immer neuen Entwürfen fortführt, zu zeigen. Ein Lebenswerk, das so gar nicht dem im Allgemeinen mit Japan verbundenen Erwartungen von traditionellem Kunsthandwerk entspricht: Masahiro Mori ist einer der bedeutendsten Vertreter des modernen japanischen Porzellandesigns mit internationaler Ausrichtung.

■

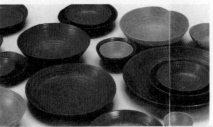

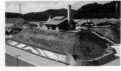

1 Portrait Masahiro Mori
2 Geschirrserie »Rostige Rillen«, 1960
3 Schalenserie »Eddying Current« (»Wirbelsturm«) 1987
4 Plattenset »Free Plate«, 1981
5 Gesamtansicht des »Weltorfenparks«, 1987

造形與顏色就如同語言，

被完成的製品都是我說的話。

正因為每天要用，
更需要簡單而溫暖。

我們經常聽到兼具功能與美感的設計這類的話，

然而所謂設計，終究是為了追求好用而創造出造形的工作。

如果讓人覺得不好用，就是不好的設計。

「好用、易親切、漂亮。」

──我認為這是生活器物的原點。

設計是失敗的累積。

非靈光乍現，

如何做出屬於自己的東西才是重點。

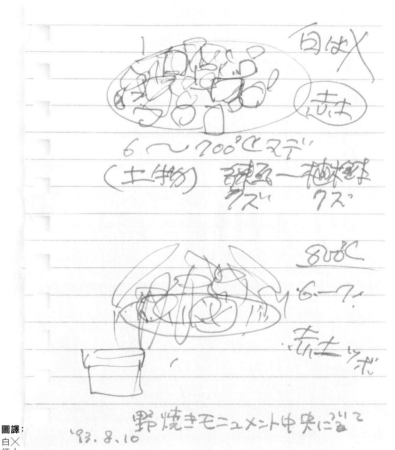

白はX

6〜700℃マデ

（土物）　硬い一花まる
　　　　クズ　　　　クズ

800C

6〜7!

赤土　ツボ

野焼きモニュメント中央について

'93.8.10

圖譯：
白✕
紅土
6-700℃
(土物)紅磚—花盆
800℃
6-7℃
紅土壺
有關野燒紀念碑的中央
1993.8.10.

要用的東西，還是簡單最好，因為不需費心所以用得輕鬆愉快。

雖然設計器物講求功能，
但由於人類是不完美的，所以可以做到九五％就很好了。
若要求到一〇〇％便是神經質，
這樣的人最好不要使用東西。

所謂好的設計，

不只要將造形調和到最美，

拿著時功能也能充分展現，

並且可以玩味材質、堅固又好用，

──這是絕對條件。

平時一直不經意地使用著，

有日突然注意到它，仔細看過後不禁感嘆道，

「沒想到這東西挺不錯的呢！」

我認為這樣的物品是最棒的。

設計飲食器皿時最好不要限定使用的目的。

因為藉著不同的使用方法，可以讓使用者的個性鮮活起來。

所謂設計，

存在於物品與人的關係中，

並因此而誕生出形狀。

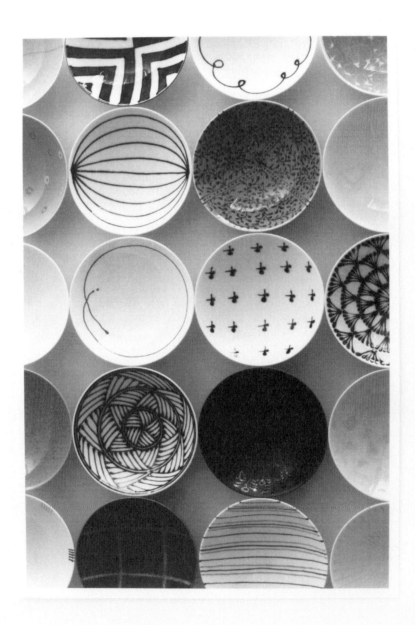

富永先生與森先生的交誼：富永先生與森先生同為有田工業高中校友，但當時富永先生並不知道身邊有森先生這號人物，直到學生時代遇見森先生之後，才決定在森先生麾下做事，進入了白山陶器就職。週日常常和森先生一起駕帆船出遊，但每次參加競賽總是最後一名，只有一次因為有風助力，勇奪第二名，至今他仍記得森先生見他奪得佳績笑得很開懷的表情。

惹怒森老師的記憶

「你可以冒犯這世上一半的人事物，但可不要連另一半也冒犯了。」

這是森老師跟我說過的話裡，讓我印象最深的一句。在現實社會，只做符合自己理想的事是吃不飽的。為了填飽肚子，必須有一半以上時間去做維持工廠運營的工作，然而即使這樣，還是得邊做邊追求理想喔！老師曾這樣說過。我認為這是飽富經驗的老師深刻的體驗。

老師雖有許多作品集問市，但是並未收錄的花色依舊很多。例如香豌豆花紋曾爆炸性的大暢銷，然而繪有這種花色的碗沒有收在作品集裡。老師就是這樣的一個人，每天到工廠工作，一邊描繪碗的花紋，一邊又實現自己想做的事。

G型醬油壺（一九五八年）的誕生也一樣，一開始並不順利。我聽老師說，當時的陶瓷器都會有花紋，所以當這個純白的醬油壺出現時，便被產地的批發商以「這壺沒有花紋，是個半成品」的理由給退回了。然而，老師將它拿到東京銀座的松屋百貨展

出時，很受東京人喜歡。

當時，設計與設計師的工作尚未被廣泛的認知。因此，若想創造出如自己理想的狀況，就像是走在沒有鐵軌的地方，得自己鋪軌道一樣。如何讓在製造現場的匠人懂得何謂設計，需要相當的努力。

我們進公司時，老師已經將所有的軌道都鋪好了。因之，若有人漫不經心的出了點差錯，老師就會毫不寬恕地發脾氣。我也曾遇過，至今仍深刻記得在剛進公司時惹老師發怒的事，當時幾乎都要哭出來了。

我初次接受老師的洗禮是在一九八一年，學生時代的某個暑假。當時位於波佐見的長崎縣窯業技術中心又稱作長崎縣窯業試驗所，來自全日本的美術大學學生都聚集在此研修，從設計到燒出成品，所有流程全部體驗。我是大二時去參加研修，也在此第一次見到老師。

課程的名稱為「思考物品再創作」，因此須從畫草圖開始，得先請老師看過草圖並認可後才進行試做階段。研修生共有七、八

124

人左右，有人三天草圖便通過了，也有人過了一個星期尚未被老師認可，如此一來，心裡便越來越焦慮，感到自己像是被挑剩的。

我屬於那種不容易立刻過關型的，好不容易到最後終於得到老師的首肯，進入了第二階段。

其實，此階段老師是想教我們懂得「花時間思考」。

計畫落實之前的作業，佔了設計工作的八成。計畫若是面面俱到，剩下的就是單純的動手做而已。思考佔了八成，製作佔兩成。大家都很想動手做，但是如果不能稍加忍耐，如果不能沉下心來思考，願意讓計畫改得更好一點，就不會有好作品。

進入白山陶器的設計部後，拿畫好的設計圖去給老師看，是最艱辛的時刻。

「這個世界已有各式各樣的碗，還需要這種碗嗎？」老師甚至要我們從這樣的問題開始思考。我們雖然都會以製作碗的前提思考造形，但是老師還是希望我們能再回到做一個碗所需的各種要素重新思考。若不能清楚說明必要的理由，老師是不會讓我們開始製作的。

老師是一個不給鉅細靡遺指示的人。他總是給出大概的指示，接下來便希望我們自己去想。

例如對負責試驗的成員指示道「請製作這樣的釉藥與顏料」時，他絕不會指定要幾號的顏色。事後如果成員只拿一種顏色給他看，他就會生氣的罵道「你這笨蛋！」，必須一次拿數種顏色給他看才行。

其實，仔細想想，一次準備數種顏色確實比較有效率。一次只拿一種顏色，若不是老師要的顏色，又得花時間重新探索。一次拿數種顏色，老師選中的機率就比較高；即使裡面沒有完全符合老師要的顏色，但是老師下指示時就容易多了。而且，一個人嘗試做多種顏色更可加強自己的手藝，並提高現場溝通時的能力。

至今仍讓我印象鮮明的，是我在現場工作一年後，終於可以進入設計部時的事。

「濃描」是指以專用的粗毛筆，綿密而無空隙地將染付的輪廓塗滿的技法。某次老師對我說「去練習濃描吧」，於是我將顏料倒在一個小茶杯裡，在薄薄的素胚上小心翼翼的畫著。

結果老師一見便勃然大怒，「混蛋！」的罵聲響徹天際。

126

「用這種小茶杯，顏料一下就使用完了。去拿個大碗來！即使是練習，也要認真的做。」

所謂練習，不管你畫多少次都不會變成錢。然而，在公司卻是邊拿錢工作，邊做練習；所以練習就是你的工作，這種事你到底懂不懂？使用這麼小的茶杯，一點一點的畫著，裝做「在工作」的態度是不對的，要認真的成為一個師傅。我想老師急欲教我這初出社會的小子，如何有效運用時間。

然而，被老師怒罵時，如果回答他「我會拚死努力的！」、「我會全力以赴！」也是不可以的。

你只會更惹他生氣，「你當真拿性命在做嗎？」。老師因為經歷了戰爭，對於生與死的真實感受是我們所無法領受的。不認真改正，僅僅嘴巴上輕率的回話，只是更惹人生氣。因此，我們知道絕對不要輕易回嘴。

也因為如此，剛開始我每天都戰戰兢兢的工作。然而，每天與老師一起吃飯，聊著各種有趣的話題，又邀請我一起去坐他喜歡的帆船，我也漸漸了解到老師其實是很有人性的。

127

生氣是需要體力的，什麼都不說睜一隻眼閉一隻眼比較輕鬆。

但是老師見到不好之處真的會動怒。追根究底就是因為老師對人有份愛心，總想著「如何才能使這傢伙成材……」，並非只是一個單純地讓人害怕的人而已。

說到底，設計的基礎就是對人的愛；是一種想讓人們的生活更豐富，希望對社會有所貢獻的行為。因此，能做出優秀設計的森老師充滿了對人的愛，這點是顯而易見的。

富永和弘（Tominaga Kazuhiro）

白山陶器設計課長。1959年生於佐賀縣。1982年武藏野美術短期大學工藝設計系畢業，同年進入白山陶器設計部。1990年獲九州工藝設計展金牌獎。代表作為獲得2003年度 Good Design 獎的「WAHOU」（和方）等。

128

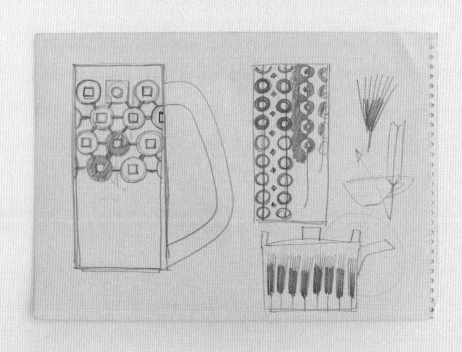

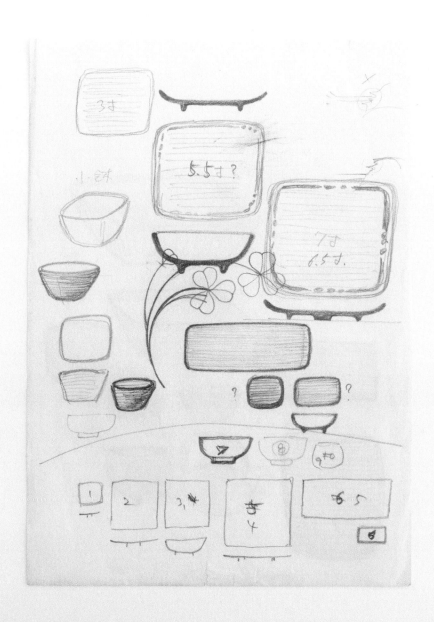

談話者・福田由希子

（白山陶器 設計師）

福田小姐與森先生的交誼：1985年、學生時代認識了森先生。進入白山陶器，從支援「平茶碗」的工作開始，最終成為森先生晚年的助理。每次將燒好的樣品碗端去給森先生時，森先生便立刻摘下眼鏡，目光炯炯地盯著看。這瞬間所爆發出來的魄力，至今仍深深刻畫在福田小姐的腦海裡。

從實感孕育而生的造形

我是在有田窯業大學校上課時認識森先生的。當時他所講授的是大一下學期商品開發的課。

令我印象深刻的是，上課沒多久老師馬上給了我們「使用頻率調查」的功課，要每個人將自己一個星期吃了什麼，使用什麼樣的食器，確實地記錄下來。

如果是吃速食杯麵也老實寫下，並且要標記沒有使用食器。如果喝了咖啡，要寫下用什麼樣的杯子喝……。如此持續記錄一個星期，最後再統計這個盤子用了幾次，這個杯子只使用一次等等，並且將它做成圖表。

如此一來，才發現自己喝飲料時經常就只用這個杯子，並非經常使用各式各樣的食器等，許多現況這才躍上眼前。最後，還要將所有人的紀錄共同統計做發表。這項使用頻率調查的功課，至今學校仍持續進行著。

我入學時，學校剛成立兩年，學生來自各種背景。例如有我這

種高中剛畢業的人，也有某燒窯工廠的兒子，或是大學畢業數年後辭掉工作回到校園的人等，年齡從十八歲到三十五歲以上的人都有。有些人每天從家裡通勤上學，有些人獨自住在外面，也有人已經成家立業且有了家人，是以不同的人使用的器皿也就完全不同。

以我而言，來自家裡有祖父母的大家族，每次使用的食器數量非常多。我家每餐都開伙，基本上三餐都吃飯，因此飯碗的使用頻率也很高。然而，一個人在外生活的同學，擁有的器皿數量少，最常用到的食器則是大碗公，每位同學因著家庭型態與世代差異，而呈現出多樣化的情形。

然而當時的我並不明瞭這一切，一直到出來工作後才知道這項作業的重要。例如，年輕時經常大吃大喝，然而隨著歲數的增加逐漸變成「重質不重量」，亦即是盤子要用小一號的，喝酒時這也想喝那也想喝，所以就需要很多小杯子。日常生活改變之後，需要的器皿尺寸與種類也改變了，也越來越了解何謂來自生活的實感。

我想老師從學生時代就想讓我們親自體驗到，認真看清楚自己

132

週遭的事是非常重要的，包括讓我們省思一個想要製作器物的人，卻喜歡直接用泡麵的塑膠碗吃飯是恰當的嗎？

老師是個熱中收集資訊的人，從科學雜誌到女性雜誌什麼都看，當然也常從生活中與人談話，不經意地收集各種人說的不同心聲。不論是工廠工作的人、附近的鄰居，甚至住院時護士說過的話，我曾聽老師說過「現在的護士要兼顧家庭與工作，所以常透過網路買東西。」

老師在愛知縣立藝術大學教書時，學生會邀請他一起去滑雪，他偶爾也會同行，無論在車上或是在滑雪場，他都會帶著耳機聽音樂，如果問老師現在年輕人正流行什麼音樂，老師知道得比我還清楚，真是令人驚訝。

很重視日常感覺的老師，在教導人時使用的也是清楚又易懂的表現。

某次春天快結束了，我們才舉行賞櫻活動，當時櫻花樹的葉子都已經從樹枝下長出來了。老師看見後，便說道「你們看一下葉

133

子的長法，所有長在枝頭上的葉子是那麼自然，但每片卻都能照到陽光呢！」就這樣的，老師教了我們如何向大自然學習平衡。

我又憶起另一事。有次在為平茶碗＊繪花色，這次的花紋長得很像洋蔥，繪圖的人看過樣品後，便一筆一畫毫無差錯的複製著描繪線條，然而畫好拿去給老師看，老師卻認為「這花紋不對」。

但要如何才能讓繪者了解箇中差異呢？老師想了一下，便這樣解釋：

「我希望畫出來的花紋是像栗子那樣，在尖端突然縮進去，如果你畫的像洋蔥，就不會有內縮的感覺了。」

繪圖的人一聽，連忙說「啊！要那樣的感覺呀」馬上就懂了，果真也畫出老師要的花紋。所以至今，若要畫這個花紋，都會用這種方式說明。

要畫一條線時，老師教我們要感覺到這條線「像植物暢快自由地成長延伸」；書法練習寫「一」時，「從這裡落下一點後，一口氣往旁邊拉過去，最後停留一下立即收筆，就不會有鬆散的感覺」諸如這般，老師的教導是含著感覺在裡面的。

受到老師的影響，日後我也對比喻特別下工夫，希望能做到令

134

人容易了解的溝通。

例如我要請人畫密密麻麻的點點時，我會告訴他「不要橫向縱向規規矩矩的排排隊，而是像豆子灑下去散開來那種感覺」，如果繪圖的人聽懂了，我就會在心裡說聲「太棒了」，並且暗暗地對老師說「因為說明得很順利，他聽懂了呢！」

老師對於自己的作品，經常心中早已有了完成時的清楚造形，比方說是要像南天竹的果實，還是像瓜類般的誇張造形。

然而這些意念要如何表達？老師要求的不只是看起來一樣，更希望將其中蘊含的情緒與感覺都畫入器皿中，這也是我至今嚴格遵守的森老師遺訓。

135

1 譯註：平茶碗，原是喝抹茶用的茶碗，開口很寬，碗下方的「丈」很短，形狀接近盤子，主要用在夏季。如今因森正洋先生的關係，已被當作吃飯的碗等廣泛用在各種場合。

福田由希子（Fukuda Masaki）

任職於白山陶器設計部。1967年生於佐賀縣，1987
年佐賀縣立有田窯業大學校畢業後，即入白山陶器
設計部工作。1997年獲得九州工藝設計展新人獎，
1998年獲長崎陶瓷業時報社獎。

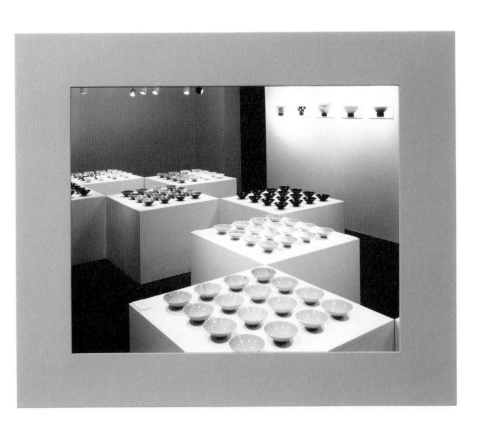

談話者‧山田節子

（生活型態專案經理）

森先生與松屋銀座

我從學生時代開始進出柳宗理老師的事務所，那時經常聽到柳老師說「森正洋是個有真實力之人」。與森老師第一次相遇時，老師主動跟我搭話「你也是多摩美術大學的嗎？」，令我歡喜不已。之後，拜松屋銀座百貨舉辦的日本設計委員會之賜又與老師相見，從此便經常與老師交流。

日本設計委員會源自於一九五三年的國際設計委員會名稱，其目的是希望讓好的設計在我們日常生活中推廣開來，所形成的設計風潮運動。當時，尚在三十歲世代的勝見勝、龜倉雄策、劍持勇、清家清、丹下健三、渡邊力、柳宗理、岡本太郎等許多知名設計師、建築師，皆以滿腔擔作志工的熱誠而被號召前來。

一九五五年，作為啟蒙之地，設計委員會更挑選出設計商品，於松屋銀座百貨舉辦設計精選展（當時的名稱為設計之區）作展示與銷售，這也是日本設計商品賣場的濫觴。

森老師於一九六〇年因「G型醬油壺」獲得第一屆優良設計（Good Design）獎，一九六五年以後成為該協會委員。我

山田小姐與森先生的交誼：山田小姐1972年擔任松屋銀座百貨的「生活型態專案經理」時首次遇見森先生。森先生因為到東京參加松屋銀座舉辦的設計委員會，而與山田小姐有了交流的機會。因為森先生的一句「你是我的同志」，兩人忘年之交的情誼一直持續到最後。2001年策劃了松屋銀座「栗辻博‧森正洋‧柳宗理三人展」。

139

記得森老師曾說「兩個月一次的設計委員會交流，真的是非常寶貴的經驗，如果沒有這會議，就不會有現在的我。」

當代一流的設計師們能齊聚一堂，談論著有關設計的議題，這對來自產地的廠商、以不斷求進步的精神持續設計的老師而言，真是不可替代的心理支柱。有次閒聊，老師略帶開玩笑的說「我每次來選定會，可不是用白山公司的錢來的喔」，老師每次都是用自己的時間與金錢前來參加會議，正因為如此，他才能在以企業理論與地方常識為優先的產地，以正面迎向問題的精神不斷奮戰。

七〇年代以後，我開始為一些銷售摩登設計商品的店舖，以及松屋銀座百貨的店頭作陳列設計。而嶄新的、不受時間影響依舊給人新鮮感的森老師作品給我很大的幫助。

像是至今依然令我印象深刻的派對托盤。最初發表的是 A 型派對托盤（一九七六年），它是由梯形與三角形的盤子組合成正方形，一組共六個盤子。將它們擺放在斯堪地那維亞的大桌子上，立起餐巾，放上叉子，就不禁令人心中湧出「真想叫人來聚餐」、

140

「真想用用看」的生活圖像。

花俏杯（fancy cup，一九六九年）也經常使用到。這是一種在杯面上有各種凹凸、造形獨特的杯子。把杯子排列開來，突然就對餐桌有了幻想。當我第一次看到時，不禁想著這是從哪裡來的點子呢，這麼的不可思議。

事實上，三十年後我終於有機會問老師，關於花俏杯的點子是怎麼來的。

二○○一年秋，作為對二十一世紀的進言，我們在有半世紀歷史的「設計之區」裡舉辦「栗辻博・森正洋・柳宗理三人展」。會中有場座談會，我便藉此機會毫無忌憚地向老師請教了這個問題。

「花俏杯在前年（一九九九年）松屋銀座百貨通用設計展時，再度被放上賣場。當時為了挑選商品費煞苦心，為了要展現最具松屋特色的世界通用設計，花俏杯也雀屏當選」。我的引言才說到一半，老師便立刻打斷我，並且問我「你不知道吧？」，我心中想著當然不知道，默默的讓老師將話說完。

森老師有位遠親是個女演員，一日她突然失明，家人跑來拜託

老師道：「她突然離開了光彩炫目的舞台生活，整個人失去了生存意志，希望您能為她做個食器，讓她每天早上接觸到不同的器皿，知道今天與昨天不一樣而開始新的一天，如此而可以享受到變化的樂趣。」

森老師的作品是會產生力量的，而且是深厚而溫暖之力。其所設計的奧妙之處，就是保有功能性，又不失創新感。

還有一件令人難忘的事發生在泡沫經濟破滅的隔年，一九九二年松屋銀座百貨的設計畫廊要舉行「森正洋飯茶碗」展。開幕那天開店前，我一到會場就被感動到無法言語，只是激動得緊緊地抱住老師。

在九十公分角落的白色平台上，整整齊齊的擺著十六個一組的碗。從白色開始，共有灰、錆*1、琉璃、天目、紅、黃等，老師將他畢生所研發出來的釉藥天然顏色，結合色釉藥，再描繪出花紋，共有一四四種的平茶碗。如此多樣又現代感，簡直像極了時尚型錄，又如同當代藝術般的展示著。

我問老師「為何是這個造形？」，老師回答說「這三年間，我拿著椀型、粗製瓷碗型*2、平茶碗三種原型碗，遇到年輕人便

142

問他們「你會想用哪個碗？」，結果非常出我意料的，八成以上的人選擇最不像碗的平茶碗。老師問我「你認為是為什麼呢？」我回答道「因為現在是飽食的時代，大家都吃得不多，反而是這個吃一點、那個吃一點。寬口的碗飯只裝一點點，看起來反而覺得好吃吧。」老師回答「是呀，大家都注意到這點了。」

像這種展覽會，並不是那種會讓顧客長時間滯留、銷售很好的展覽會。然而在會場上，卻經常聽到顧客們饒富趣味地說道「這好像是我母親用的碗呢！父親用的，好像是這個」、「你喜歡哪個呢？」輕快交談此起彼落。

飯碗的平均售價，當時在百貨公司一個約為八百日圓左右，「平茶碗」卻定價二千五百日圓一個。然而，三個星期的展覽卻賣出二千六百個之多。這是超乎畫廊預料，甚至是食器賣場也無法想像的事。

泡沫經濟破滅後，銀座出現了第一家廉價西服店，百貨業也開始迎合時態、吹起了廉價風潮。然而「平茶碗」即使售價不斐，卻因為秉持著多品項少量的良心製造、良質商品初衷，而受到消費者的支持，這項事實讓我們更有自信的知道何事為重。

143

每次想起此事，就會感覺到似乎有人在背後推著我，要我「筆直地走向森老師」。而「平茶碗」至今依舊受到顧客的喜愛與支持。

1 譯註：錆色，JIS標準的解釋為「具有暗灰色的黃紅色」。一般而言就像鐵鏽的紅褐色。

2 譯註：粗製瓷碗，江戶時代在大阪的淀川裡行走的客船所使用的碗，通常畫有粗糙的花紋，用來盛飯盛酒用。

山田節子（Yamada Setsuko）

To-in公司代表，東京生活型態研究所顧問。1943年
生於長野縣，1966年多摩美術大學畢業。1974年成
立山田節子事務所，松屋銀座為其客戶。1988年成
立To-in公司，就任東京生活研究所總監。從事商
品製造、企劃店舖與活動等企劃工作。著有《我喜歡
住在和式世界》（世界文化社出版）、《活潑的中元歲
末》（淡交社）、《想再坐一次》（文化出版社）等。

織田先生與森正洋的交誼：織田先生在念舊制時代的龍谷中學時，因為搭火車通學而認識了念有田工業學校的森正洋。兩人從通車的朋友逐漸變成了深交摯友，直至後來兩家人都來往頻繁。即使森正洋成為活躍的設計家也不改兩人的情誼，是終生的朋友，是少數認識十多歲時森正洋模樣的人士。

支持著森正洋的「萬機普益」教誨

初次見到森先生應該是昭和一七年（一九四三年）左右。我通車到佐賀，他坐到有田。透過共同朋友的介紹，我們遂在火車上認識了。

彼時尚籠罩在軍國主義的黑暗時期。

那是說個話都會挨打的時代，生活週遭盡是粗魯野蠻的人，如果某人對世間抱有批評的眼光，就會被視為怪物。就是在這樣的環境裡，能遇見喜歡思考的人是一件開心的事。森正洋便是屬於那種可以互相自由地說出喜歡不喜歡的朋友。

我們曾經一起翹課，中途下車到音樂老師家聽唱片，一起到各地去遊玩，只為了去吃頓飯。

之後我進了京都的大學，森正洋也進了多摩美術大學。畢業後，他曾短暫的留在東京，進入學習研究社工作，這段經驗讓他學到很多事。

為了製作教學用的美術幻燈片教材，我給了他著名的國寶壺照片，為了此事他專程拿了禮物來謝我，那時他還告訴我「我到小

147

學去到處照相，為了要尋找現在流行的顏色。」

某次，我們一如往常到墓園散步，兩人坐在石塔上天南地北的聊天。

突然間，森正洋問道「我可以拿走這個嗎？」他拿起了一般供古墓用裝水的茶杯。由於是放在墳場的茶杯，所以並非什麼高級品，而是在有田或是任何地方的市集應該都買得到的那種。

然而森正洋卻從這個茶杯，得到格子交叉成點點的靈感，並成為日後的染格子系列（一九六二年）。他所創作的碗雖畫著圍籬牽牛花這種伊萬里的傳統花紋，可是經他設計後卻時髦得驚人。

幾年之後，在我都幾乎忘了的時候，他突然說「要來還當時拿走的茶杯」，便帶著白山陶器製作的豪華茶杯來了。他這人還真是老實呀！

還有菸灰缸，也是充滿他個人風格的設計。在六〇年代之前，大家都很習慣手上沒有香菸時就撿菸蒂來吸。

「在外寄宿時，男人通常也沒有菸灰缸，只要有個碗，有時就充當菸灰缸，有時用來吃飯。」

148

他這樣說，並創作出具有凹槽、可以擱上點著的香菸的碗，造形簡潔又前所未見。他經常說沒有實際生活感的物品就沒有價值。「遠離生活的設計是沒有價值的」，這一句已然成為他的口頭禪。

直到逝世前，他最討厭被人稱為「藝術家」、「設計師」一詞應該最符合他的想法。他不喜歡當時流行的巴黎時尚；相反的，他也討厭為了配合陶藝家身分而故意穿著木棉材質的工作服，他嘲笑這「像在拍國鐵廣告系列——發現日本的海報」。

年輕時，他一得獎就會第一個跟我報告，不過當時我也沒什麼理他。

最早是被登在《藝術新潮》雜誌上。那是他在長崎縣窯業試場工作時的試作品，雜誌上刊登了用五島白土作成的圓形醬油壺。

這份報導無意間被岡本太郎看到了，遂帶到日本設計委員會的定期審查會上。岡本先生當時的評價好像是「造形很像狐狸呢」。之後有人批評「倒出口的設計不佳」等，然而森正洋卻認為「正

149

因為受到那麼多批評，才能一一修改，更接近好的醬油壺完成造形」，才會有其後改良的「Ｇ型醬油壺」誕生，並且一舉奪下六〇年代第一屆優良設計獎。

他學美術，我學佛。我們經常講著不同的話題，有時兩人談得很融洽，有時也會話不投機，然而不管投機不投機，這對我們都很重要。

在我們的寺裡，有個匾額寫著佛教用語「萬機普益」，其意義是說「萬有萬物都是有益的」。我過去曾跟森正洋提到這句話，據說在他快過世前，曾提到這句話讓他感觸良多。

設計師的作品與純粹的作家作品不同，要站在公司與商品的立場去思考，必須賣得好才行，還要考慮到通路也要有得賺，但消費者又不會買太貴的東西。所謂設計，就是要對任何人都有加分的效果，這些話過去森正洋常對我說。

以前，森正洋會對一流大學的學生說「頭腦好的傢伙是不行的」，然而他這樣說並非在貶抑人。

在佛教裡有「世知弁聰」一詞，這是阻礙人們學習佛法的八難

中的第七難，意指耳聰目明，在世間遊刃有餘的秀才型人物是最難度的人。所以森正洋說那句話的背後，也包含了「做人不行，做設計也就不行」的意義，由此可見，森正洋也深受佛教影響。

一九九三年森正洋病倒，變得虛弱，並開始有了死亡的自覺。

某天，他突然跑來說到「如果我死了，喪禮就麻煩你了」。我對他說：「森家有自家的檀家寺，葬禮也是專用的」，於是他希望我為他取個法號。

淨土真宗不講戒名，而以「釋」起頭的三文字為法號，所以我將「正洋」的「洋」改成發音一樣的「容」，法號遂為「釋正容」，意指製造容器，以及容器對於人類的重要。

若唸起來，「正洋」與「正容」的發音是一樣的。我們的談話非常單純，我將法號寫在紙上交給他，他說了聲謝謝後便回去了。

最後見到他，是去加護病房探病。他在病床上依舊在設計。突然發現我來了，只是說道「哦！你還活著呀」。

接到電話通知「已經過世了」時，我不禁失聲痛哭。若要為他做個總結，我認為他是位認真、誠實的人。這樣的人走了，讓我感到非常寂寞。

織田了悟（Oda Ryogo）

佐賀縣嬉野市淨土真宗本願寺派圓福寺前住持。
1929年生於佐賀縣。龍谷中學（現在的佐賀龍谷高
中）後，1947年進入京都的龍谷大學。畢業後回到故
鄉繼承寺廟，擔任圓福寺住持。

所謂陶瓷器設計的工作，是為了讓更多人使用陶瓷
器，因此思考時要從社會性出發，思考人們需要什
麼樣的種類、物品，從而在使用時的造形、顏色、模
樣、表現方法等下工夫，最後將想法繪成設計圖形，
並讓工廠可以生產，做出樣品的工作。

2001.3　　　　　森正洋

陶磁器デザインという仕事は
陶磁器を多くの人に使ってもらう
ために、社会で必要とする
品種や品物を考え、使いがってや
形、色、模様や表現方法、
作り方を工夫して工場で作
られるように考案、設計し
プロットタイプ・見本を創作
する仕事です。

2001・3

森 正洋

第三章　存在社會中的設計

廣義而言，

當人們將天然的材料放在手上，心中想著要做個什麼時，

就是設計的開端了。

生活發生變化，
物品卻不改變──這種事是不存在的。

設計就像為商品穿上裝飾的衣服一樣，

例如要替一個玩偶換衣服時需要考慮到當時的狀況，

如果只顧著眼前衣服的變化，

只想著穿花衣服好看？橫條好呢？

還是素面衣裳好呢？

若只想著眼前的利益，終會弱化製作的土壤，

從而忘記了製作物品時的初衷。

批發商的業務只會說市場上已有的事情，

新事物不會在市場裡。

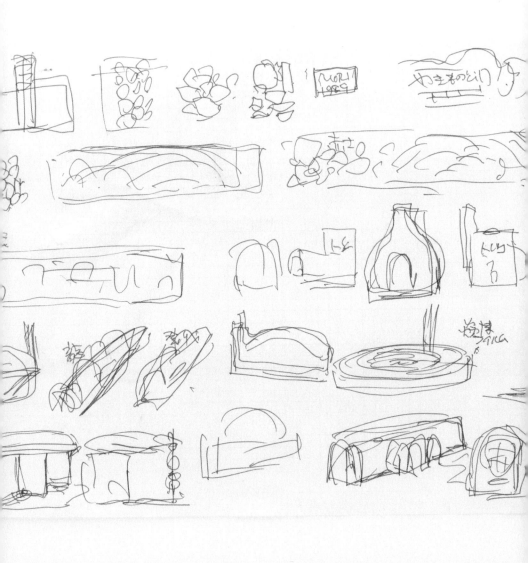

市場看膩了，

還有一種說法也很常見：賣方看膩了。

使用者沒有這個問題，

賣方卻經常膩了。

如果這樣改變，銷售可以再增一成，業績不就成長了嗎？

換個方式賣賣看吧！

光只會做，物品仍然無法出現在社會上。

如果沒有通路、使用者的奧援，物品是不會在市面上流通的。

況且使用者的支持也不會一下就出現，

例如得透過女性雜誌的採訪推薦「這東西不錯」，

藉由這些側面協助，物品才得以廣為人知。

我們透過共同作業製造物品，

而完成的物品也要透過多數人的合作，才能到達消費者的身邊。

公共空間、公園等設施，

如果對人們的生活沒有影響，

便不過是個巨型垃圾。

「日常」裡，有著真實的生活，

如何讓它過得更富饒才是首要工作。

能對抗廉價進口品者，
唯有洞察時代先趨的設計。

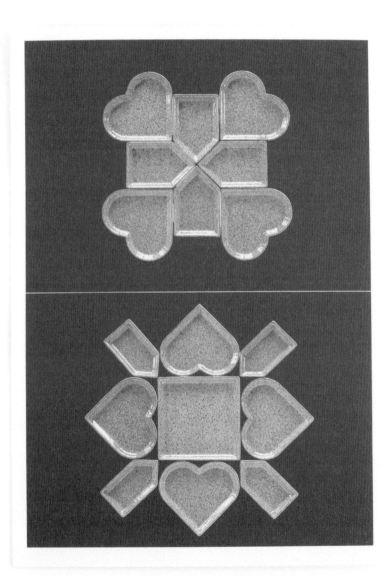

物品過剩只會造成價格下滑，
所以無限制製造這種愚昧之事，
快停止吧！

透過物品向世間傳達我的訊息，這就是設計。

傳統若不改變就會枯竭。

當時代已變成吃咖哩、吃肉的年代，

產地本身多少也必須改變。

當然會遇到許多與傳統衝突的觀念，

這時便需要設計者的判斷，亦即所謂的企劃，

當然最終仍需社長為公司整體方向作總結，

對社會而言，我們到底要提供什麼？

這種事不容易用語言表達，

簡單而言，就是經常思考著：

「吃咖哩飯時，

用這種造形的碗好嗎？」

這類的事情吧。

171

所謂設計的本質，總言之

就是必須做到「通用設計」*。

這是設計從古至今的底限，也是必要的元素。

必要時，甚至需要某種程度的改變或破壞舊有的習慣與規則

才能產生。

1 譯註：通用設計（universal design），又名全民設計、全方位設計或是通用化設計，係指無須改良或特別設計就能為所有人使用的產品、環境及通訊。它所傳達的是：如何能被身心障礙者所使用，就更能被所有的人使用。在學術領域，還有一個名稱為「共用性設計」。

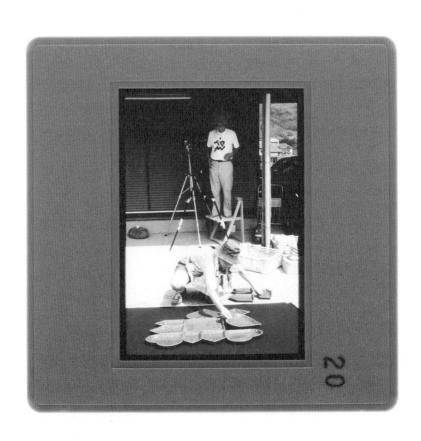

所謂設計，就是民主！

為什麼你會想要創造東西呢？

例如思考著生活中必備的工具，

如果時時刻刻都在想這些事，便不會與社會脫節，

就能發揮物品的密度，也不會被埋沒，

而且是發揮指導力，產生設計原動力的來源。

做好留著待需要時再拿出來。

做出來的東西不要丟掉，要將它保留著。

心裡也不要想已經把它丟掉了。

總之就是保留著。

保留它又不花成本。

同樣的，當有點子時要去跟老闆爭取讓你做。

因為有時使盡渾身之力就是做不出來，

即使這是公司的命令要你完成，然而做不出來就是做不出來。

因此當有點子時就要盡量做，

人們常說附加價值、附加價值。

設計可不是附加價值。

那是物品從製造之初就必須思考的問題。

我很想說別被行銷騙了。

創作一首世間沒有卻很想擁有的曲子吧！

創作與作曲是同一件事。

所謂設計，

是指按著自己的喜好創造，

就像將自己喜歡的音樂化為具體一樣。

不過，也別忘了要時時面對社會的需求。

The 29th SAIKAI YACHT RACE·SASEBO YACHT CLUB 1998·10·18

The 29th SAIKAI YACHT RACE·SASEBO YACHT CLUB 1998·10·18

The 29th SAIKAI YACHT RACE·SASEBO YACHT CLUB 1998·10·18

The 29th SAIKAI YACHT RACE·SASEBO YACHT CLUB 1998·10·18

圖譯:
文字、圖片　70張
森正洋

你可以冒犯這世上一半的人事物，

但可不要連另一半也冒犯了。

身為產地，
不能只會生產既有商品。
也要製造出從未有過的新產品。
而推手就是設計師。

生活每天都在變化，

因此思考「物品」時，不獨「物」本身，

更要從「物之存在狀況」的方向、物的本質上思考。

觀點是創造時最重要的態度，不是嗎？

即使是一般使用的物品，
也必須為了提升品質與對應現代生活而脫一層皮。
即使是展覽會上的一小件物品，
也必須成為未來生活的潤滑劑。

創造會帶來某種程度的破壞。

不破壞社會的某些地方，

便不能產生新事物。

營業用食器的設計

家父是銷售有田燒的批發商，森先生打從一開始製造器皿的昭和三〇年代（一九五五～），便與家父相識至今。家父原來是個軍人，因此個性單純明快。與森先生相識後，就一直擔任將森先生商品訊息傳達給市場的角色，做得稱職又徹底。

昭和五一年（一九七七年），我大學畢業回到家鄉有田幫忙家父的事業。隔年，開始與林格哈特（Ringer Hut Co., Ltd）集團下的長崎強棒麵連鎖店業務合作。

雙方開始合作不久，林格哈特公司便提出「希望可以有小孩專用的碗公」之需求。父親遂要我：「去跟森先生商量」。當時年僅二十四、五歲的我不知天高地厚，便直接跑去找森先生了。

我還清楚記得當天的情景，是在波佐見的波佐見陶瓷器工業公會、貌似會議室的地方，我講完話後，便聽到一陣怒鳴響遍全室。

當時森先生年約五十歲出頭，正是意氣風發之巔，而且我事後聽說，這件委託案還是第一件非白山陶器的工作，這麼不尋常的

工作，竟然只由一個幾乎不相識的小夥子來交代！

森先生聽完我的說明後，最終說到「知道了，我會受理」。「不過」，他接著將前提說清楚「我接受這件工作不是因為你這個小子，而是因為你父親拜託的關係，這點你要搞清楚！」

那時，什麼都不懂的我，已被嚇得魂不附體。

終於小碗公就在這樣的背景下誕生了，有著可愛小鳥的花紋，嶄新的設計更是超乎潮流，從未見過這樣的兒童專用碗。這期間還經歷了因為價錢問題而更換廠商、將材質改成塑膠等種種波折，不過最終誕生的碗公至今還在店裡使用著，即使經過三十五年，設計依舊保有新鮮感，一點也不感到過時。

小碗公完成後沒多久，林格哈特公司又委託我們做其他的食器設計。於是有一天，我便帶著十二×七公分、同時可放餃子醬的盤子樣品，與森先生一起去參加商品開發會議。

林格哈特公司當時尚未發展成大公司，所以社長本身也參加會議。

社長看了森先生的樣品後，便說：

「森先生，盤子可以再做小一點嗎？我指定的尺寸若與森先生

做出來的尺寸相比較，醬油的量一年可以差到三大桶呐！」

這些話讓森先生很有感觸。「這在家用器皿上是完全無法想像的事，營業用器皿的每個條件都很嚴峻。」拜此會議之賜，讓我們對設計又有一番新解。

森先生做的樣品是根據白山陶器已有的盤子形狀再作變化，然而這款商品家用沒問題，拿到店舖試用時卻發生了破裂的狀況。

於是我們向森先生報告，由於有之前醬油用量的經驗，森先生馬上說「好，我知道了」，便立刻改進成不易破裂的形狀。然而這樣的改進雖很好，卻變成不會破的盤子。

盤子不破，就不會有追加的訂單，對敝公司而言不見得有利，但森先生做事情就是這麼徹底。

還有一件印象深刻的事，是發生在泡沫經濟破滅初期。

泡沫經濟破滅時，日本的製造業相繼出走到中國生產。當時大家不關心中國技術的優劣，只一味地傳聞道「不將生產轉移至中國，就會跟不上時代」。

林格哈特公司也不例外，提出要到中國生產器皿。某日，我被

189

該集團叫去，上至社長下至董事半脅迫地問我：「我們公司要到中國生產器皿，你要不要跟我們去呢？請告訴我們去或不去。」

如果要到中國生產，就須把森先生的設計帶到中國。因此，必須要有森先生的許可。此外，我生在有田、長在有田，對於要到中國生產一事感到非常苦惱。

這是個我無法當場回答的問題，於是回來後立刻向森先生報告事情的原委。森先生聽完後，只說一聲「那就去做吧」。

事實上，我心裡已經有著「我們就到此罷手吧！」的準備，但是森先生明快的答覆，著實讓我大吃一驚。

「將有田可以做的東西刻意轉到中國去做，這事確實不好。然而考慮到價格與數量，又只能在中國生產了。若你不做，還是會有別人做。對於中國製造這件事，你不要放入對有田的情感。」

所以森先生不僅說「就去做吧」，又加了一句「我會全力支持你的」，在我背後推著我前進。森先生自己也劍及履及，開始全面思考中國技術可以做到的設計。

設計完成後，接下來的問題便是要在中國哪裡的窯製作呢？為此，我親赴當地，為找合適的窯場走遍中國。

190

那時，森先生的身體已經不行了，「我無法親自去看」，他交代我並給了我一台攝影機，「你去將所有工廠都拍回來」。

第一次沒找到理想的，第二次以為有了，但還是不行，結果總共去了中國三次。每次回來我都將拍的錄影帶給森先生看，「這是生產西式器皿的工廠恐怕不合適」像這樣向他說明各種情況。

第三次尋訪回來後，我想向他報告一間還可以的窯場，但心中卻猶豫著是否要告訴他「我認為這家或許還可以」。我將錄影帶給他看時，只是說了「我找到了這間窯場」。不過，森先生一看到錄影帶，立刻就說「你覺得不錯的，應該就是這家吧」。

我一看影像，拍攝的內容與現場看到的感覺完全不一樣，然而森先生卻可以憑此立即判斷，也讓我對他更加佩服。森先生遂決定給這家做，直至今日我們仍然給這家窯場生產。

說我們是惡緣很失禮，總之我們兩人的頻率很契合。

第一次被他怒罵以後，森先生倒是經常跟我聯絡，「今天工作結束後，來找我吧」。每個月大約有三、四次我會去他家，跟他天南地北地聊天。

191

森先生喝醉時，常說「有田燒有古伊萬里這樣免費的樣品，所以有田人都認為設計是不花錢的」。我們雖然還稱不上像父子關係，但因年紀差很多，所以他經常將內心話毫無保留地說出來。

例如他特別討厭有田的割烹食器*。他曾憤怒地說：「去使用有田割烹食器的店用餐，沒有人不報公帳的。用自己的血汗錢吃不起的店，所使用的食器是非常不健康！」

泡沫經濟時，有田割烹食器以無法置信的高價三級跳，並且非常暢銷。

當時週邊的窯場都傳言著：「木原先生不代理割烹食器呀？」事實上我們也確實不賣割烹食器。森先生經常預言著「割烹食器終有一天會崩壞的」。果真泡沫經濟破滅後，我們是受害程度較小的幸運者。

然而，現在的產地正處於森先生所說的「崩壞」中。在環境嚴峻的現況裡，敝公司推出了結合傳統與設計的品牌「有田HOUEN」，深獲市場好評。我們可以如此不斷挑戰，究其根源，全來自森先生的提攜與教誨。

1 編註：割烹，著重在客人面前現場演示「切割」、「烹煮」過程的高級日本料理餐廳。

192

木原長正（Kihara Takemasa）

木原公司的總經理。1952年生於佐賀縣。1975年立
命館大學畢業後即進入木原公司工作。2004年任職
總經理至今。2005年公司自創品牌「有田HOUEN」，
推出結合傳統與現代的器皿。2011年開始擔任肥前
陶瓷器商工協會理事長。

阪本先生與森先生的交誼：阪本先生就讀於金澤美術工藝大學時，自柳宗理先生口中首次聽到森先生這號人物，便寫了仰慕信給他，並想方設法進入白山陶器工作。設計部的新進員工依慣例是要到生產現場工作，但由於阪本先生會畫圖又會做石膏模型，很快就被拔擢成為森先生的助手。為了守護森先生的根據地，阪本先生在設計部一待就是四十年。

貝殼系列的誕生始末

一九八二年發表的「貝殼系列」是森老師的代表作之一。

貝殼系列的產品每個尺寸與材質都不一樣，非常多樣化，其最大特徵是碗口的形狀各自不同。雖然是大量生產的物品，卻讓每項商品擁有各自的表情，是非常劃時代的創舉。

我第一次拿到貝殼系列的設計圖時，心中恍然大悟道：「原來就是要這個呀」，從好幾年前，森先生就不斷試驗，想做出能保留陶土質地、形狀自由的碗。

我初進白山陶器時為七〇年代初期，當時森老師便不斷做著各種貝殼系列原型的不規則狀盤子、小碗等，並且將這些習作拿到九州工藝設計協會展參展。

說得專業一點，那時期圓筒轉壓機（rolling machine）才剛引進日本，所謂圓筒轉壓機就是運用加熱的圓筒將陶瓷土壓出成形的機器。

在圓筒轉壓機問市以前，大家用的是一種稱為「水捲成形」的鐵板捲，這是一種機械式自動旋壓機，使用時一邊加水一邊使之

195

成形。水捲成形的優點是可以某種程度的做出不同形狀的成品，但缺點是無法量產。然而，圓筒轉壓機在某種範圍內，可以讓稍有差異的物品量產化。

現在回想起來，森老師可以這麼早期就引進圓筒轉壓機，是因為老師早就注意到這機器。這都歸功老師對於收集陶瓷器的技術與技法資訊從不怠懈，因此對於變化都能及早因應。

在邁向商品化的過程中，貝殼系列其實從試做開始，就不斷遇到失敗與錯誤。

例如土的量要控制好才能成為不規則形，終於成形了卻在不規則的碗口上出現龜裂。要如何才能避免這種現象呢？似乎需要讓每一個盤子使用的土量與狀態都有變化。諸如這般每個問題都得面對一一解決。

然而，好不容易做出來的貝殼系列，剛推出時的反應卻並不熱烈。

批發商認為它「不好賣」都敬而遠之，公司也對量產化意興闌珊。一般的設計師遇到這種狀況大概也就打退堂鼓了，但是「執

著」的森老師卻開始了外部回攻內部大作戰。

首先，他將貝殼系列刊登在公司一年一度的型錄上，直接向終端零售店宣傳。然後再帶著貝殼系列參加當年九月日本設計委員會三十週年的會員展，甚至在隔年以「貝之器」的主題讓「貝殼球」參加西班牙國際工藝展，並且光榮奪得冠軍。拜得獎之賜，該年得以在紐約現代美術館內的紀念品店銷售，並登上了耶誕節專刊的封面。就這樣，貝殼系列廣被人知，這都歸功森老師鍥而不捨的運作。

貝殼系列暢銷後，各種版本便陸續推出，像是改換材質，加入花色，此外還創造出「漩渦」系列，這是以傳統的技法為素面的商品加工，以獨特的畫具繪上漩渦花紋。當然，最初的版本至今白山陶器仍持續在生產。

與貝殼系列一樣是常青型熱銷商品的，還有「平茶碗」。平茶碗於一九九二年在銀座松屋百貨舉行的個展上盛大發表。

在此之前，平茶碗的設計已經醞釀多時。

我不會忘記一九八三年十二月初的某日，森老師第一次拿了一

個寫著「機密」的設計圖給我。我問他「為何要標示機密呢？」

老師說：「創造一個不同造形的物品，產地就會立刻模仿。因此，在正式發表之前連內部人員也要保密。」

如果看到當時的設計圖，就會知道那即是現在平茶碗的基本造形。只不過當時的尺寸分為小、大、特大三種。當時的特大即為目前流通的平茶碗尺寸。

一般而言，盛飯的碗尺寸為三．五到四寸（一○～一二公分左右）。從發想開始，老師就想做特大號的碗，「但是突然提出這種尺寸恐怕是不被接受的」，所以才做了小、大、特大三種規格，並刊登在公司的型錄裡銷售。

相對之下，森老師設計的特大尺寸為十五公分。

平茶碗的型錄販賣始於一九八四年。從八○年代後半段，又做了幾種類型。剛開始生產時，為了盡量使批發商能夠接受，平茶碗大多使用天目或青瓷這種傳統釉藥。花色也以傳統的染付方式，即以吳須（瓷器專用的藍色顏料）在白底繪上六種花色。亦即先從大家熟悉的花色著手，假以時日再慢慢推出內側為粉紅或灰色的嶄新設計。

198

老師便是這樣的一點一畫認真畫出每幅設計。

出差回來，老師立刻到桌前拿起燒好的樣品，摘下眼鏡仔細的進行確認，並用準備好的顏料，迅速畫出設計的花紋，如此不斷地重複著。

我記得老師曾說過這樣的話：

「所謂新設計，不會馬上就暢銷。但如果因此放棄，日後其他的模仿品就會跑出來，那時再拿出你過去的作品，人家也當你是追隨者而已。」

對於自己的設計，他總是抱著絕對的自信，相信在不久的將來一定會有人模仿。然而，嶄新的設計品很難被市場立即接受。因此，先少量做、持續賣，不斷參加展覽。去東京時，也要帶著作品到百貨公司介紹，總之就是要為新設計製造各種機會。如此一步一腳印，終有一天會在重重阻礙中打出一個洞口吹起新風氣，這便是執著力強韌無比的森老師。

然而這種執著的個性，森老師只用在製造物品上，平常卻是個

199

急性子的人。

每個月一次，老師會拿著畫有新草稿的設計圖或是示意圖給我去執行。老師每個月要去愛知縣立藝術大學任教，要出席設計委員會，所以會在波佐見待上一週左右。這一個星期裡，他回來時便會勃然大怒。一週內至少也要做個原型或是立體形狀出來才行。

沒有將他給的設計做出某個形狀，他回來時便會勃然大怒。一週內至少也要做個原型或是立體形狀出來才行。

不少知道老師個性嚴厲的人都鼓勵我說「你做得很好」、「你真會忍耐呀」，我確實也被老師怒罵過好多次，但是能親手接觸到老師的作品，這一切都不算什麼。

老師每次的作品，造形都是那麼平易近人、好使用。我認為會做出這種作品的人，其本質應該是一個親切的人，因此其他事情我就忍耐下來了。

事實也是如此。只要不說工作，聊到別的事就會看到老師親切溫柔的另一面。

老師的信念為「生活、風土、社會上所有的事物，決定了物品的造形。」因此，他對人類學、民族學非常關切。我也喜歡民族學，因此每次回到大阪的故鄉時，都會到萬博公園內的國立民族

學博物館參觀，回到波佐見後便將在博物館觀察到的事情說給老師聽，老師都會瞇起眼睛聽得好仔細。我也曾向老師借了好幾本人類學的書。

我不知這樣形容貼切與否，我認為老師是「凶暴外表的人道主義者」。仔細感受會發現，最終都會合得來。老師是因為希望你能了解他的用心、希望你努力，才會那樣嚴格，其實他的內心溫柔又親切。

阪本安樹（Sakamoto Yasuki）

白山陶器設計部長。1948年生於大阪。1971年畢業於金澤美術工藝大學設計系。同年進入白山陶器設計部工作。1983年陶瓷器設計比賽獲得金牌獎，1989年九州工藝設計比賽獲得國際展冠軍，2000年獲九州工藝設計展金牌獎等受獎無數。主要作品為「S型沙拉醬瓶」、「Singles mist white series」、「Leaves serises」（葉子系列）等。

談話者・小松誠

（商品設計師）

小松先生與森先生的交誼：1970年與森先生結識於京都世界工藝會議。當時由於芬蘭設計師塔皮奧・維卡拉（Tapio Wirkkala）的關係而與森先生有了來往。然而這之後雙方並不常互動，只是小松先生一直很關注森先生的作品。小松先生曾在日本設計委員會主辦的設計座談會展上奪得銀牌和銅牌，對於擁有這兩座森先生所設計的瓷器獎盃，他非常引以為傲。

「平茶碗」顯示的未來

我第一次知道森先生，是看到《美術手帖》雜誌上的設計特集（一九六〇年）介紹，這也是我第一次知道有陶瓷器設計師這個行業。當時雜誌的封面人物為加藤達美，也是我日後讀大學時所追隨的老師。

大學畢業數年後，我到瑞典的陶瓷器廠商「古斯塔夫斯貝里」（Gustafsberg）工作，當了三年史蒂格・林德伯格（Stig Lindberg）*的助理才回到日本。

那時，每當我想要設計物品，眼前浮上的盡是森先生的設計。森先生每年都有新系列發表，因此在市面上已經有很多他的作品，對我來說這些都是作為參考時的模範標準。

如果與森先生在同一個領域競爭，我絕對是輸家，不在同一場域就不會被比較。因此為尋求不同的場域有不同的表現，我煞費苦心，最後誕生了「波紋系列」（crinkle，一九七五年），這種有波紋的器皿充滿了遊戲的要素。

答案從來是無限而豐富的。

只要在基礎的基礎上做好工，之後要玩任何概念都沒有問題。

當然基本功是最重要的，有了基礎就可以發展出各種有趣的答案，並創造出最舒適健全的生活。

森設計的數量極多，信手拈來就能激發各種想法，這是經常在我腦海裡浮出的「森標準」。

由於有不會動搖的「森標準」，因此我可以依此玩出不一樣的尺度、規格。我也經常感謝它的存在，讓我有最好的對照組。

在森先生設計的器皿中，我最喜歡的是「平茶碗」。我家每天都用它吃飯，家人各自擁有不同尺寸的碗。

大碗口的淺型碗由於裝得少，所以經常用來盛茶泡飯，反而可以多裝一點。若是吃雜糧飯通常都是用大碗，但是平茶碗的這個尺寸裝得恰恰好。不只是盛飯，裝煮物也不錯，放點心亦可，真是一物多用的器皿。

我們現在使用的飯碗，由於經過長年累月一點一點的改良，幾乎已經定型了。即使將碗口改良得圓潤一點，口徑修改一些，看起來也都一樣。現今的飯碗設計，真的只能在些微的幅度上做些

204

差異。

然而，平茶碗有著超大口徑與淺淺的碗身，任誰一看就知道這只碗長得不一樣。

這是多麼劃時代的突破呀！將早已定型的飯碗賦予天翻地覆的新概念，真不愧是森先生！

日本傳統的矮腳飯桌若擺上這麼大口徑的飯碗一定會覺得不好用。然而隨著經濟成長生活富裕，我們的家庭也從矮腳飯桌換成西式餐桌，桌面變得很寬，擺上大口徑的飯碗就非常適配了。而且由於口徑大，裡面裝的食物容易涼，配合現代家家戶戶的冷氣房，形成非常理想舒適的生活。

總之，森先生的平茶碗具體表現了現代餐桌的需求。藉由一個飯碗就能體現時代性格，真令人感佩！

此外，我第一次看到平茶碗時，便意識到這是其他廠商絕對做不出來的器皿。

因為它既要量產化，又要兼顧各種不同的釉藥與花色。如何指揮工匠，將三百多種的類型商品化，實在是件了不起的工作。當

然由此也證明了白山陶器擁有眾多優秀的工匠。

說起來，最近自許為工匠的廠商越來越少了，因此有些新作品要製造時便須找新的廠商合作。有時找到好的工匠卻無法大量生產，有時找到工廠卻因為習慣生產便宜的東西，即使提高價錢也做不出高品質的產品，他們的手藝如今只能生產廉價品了。

森先生能做出好作品，是因為他親手栽培了好團隊，而創造好團隊絕對與做出好東西息息相關的。

今後是越來越依賴電腦做設計的時代，然而電腦卻無法做到藉由素材發想出各種有趣的作品，我認為透過素材才能玩出各種可能性。

這只平茶碗，我認為它還替我們指出了未來之路。

平茶碗雖然是量產品，但因技法與釉藥的不同而有了多樣性，它告訴我們不單純是手工做的就是好，即使是量產品也能探求不同的素材、技法，打開更多可能性。有種以刨刀刻出紋樣的稱為「飛刨」的傳統技法，也因為透過森先生而得以量產。

如此配合每個人的個性，可長期使用的商品便能少量多品項生

206

產。現代社會已經從大量生產、大量消費的美式消費型態轉換至此，平茶碗正是面對新消費觀的最佳提案。

即使到了晚年，森先生仍然對創造出劃時代的設計抱有強烈的使命感。

每個森先生的作品都可以強烈的感受到「我在創造世間基準」的氣概，這應該就是所謂的「志向」吧！總而言之，就是可以深深的感受到他那股想為社會貢獻的情感。

由於有志向，點子便如泉水般源源不絕，並化成各種造形。這股力量，直至今日依舊是我們的好典範。

譯註：

1.史蒂格‧林道伯格，一九一六～一九八二，瑞典著名陶瓷器、玻璃工藝、紡織品設計師、工業設計師、畫家與插畫家。

小松誠（Komatsu Makoto）

商品設計師。武藏野美術大學工藝工業設計系教授。1943 年生於東京。武藏野美術短期大學畢業後，1970 年至瑞典的「古斯塔夫斯貝里」（Gustafsberg）陶瓷器公司工作。1973 年回國後於琦玉縣行田市成立設計工坊。1975 年第一次舉辦「手的系列」個展。代表作為紐約現代美術館收藏的「波紋系列」、第一屆國際陶瓷器美濃展（1986年）金牌獎「POTS」、近期的「KUU 系列」等。2008 年於東京國立近代美術館舉辦「小松設計 + 幽默」展。

談話者・宮崎珠太郎

（竹工藝作家）

「設計就是民主」之意涵

宮崎先生與森先生的交誼：兩人初識於九州工藝設計協會的會場。如果森先生是嶄新設計的最左翼分子，那麼宮崎先生則自許為純藝術派的反對者。因之，記憶中沒有被森先生罵過的經驗。宮崎先生是森先生超尖端設計論的好聽眾，兩人經常互相切磋琢磨，成為不可磨滅的珍貴經驗。

我第一次遇見森先生應該是在九州工藝設計協會上。

一九六七年，我為大分縣別府產業工藝試驗所（現大分縣竹工藝訓練支援中心）的主任研究員，並在此時加入了日本工藝設計協會，因此也就自然地成了九州工藝的會員。不久，我即遇到了森先生。

日本工藝設計協會創立於一九五六年，當時為了普及工藝設計而以「日本設計師工藝者協會」之名義設立。森先生為一九五八年至一九六八年十年間的會員。當時，工藝產品並不要求必須量產，然而森先生不在乎量的多寡，卻一直把量產當作座右銘，這點或許是森先生辭去會員的原因吧！

九州工藝設計協會，聚集了來自大分、佐賀、長崎等地的試驗所同好，於一九六一年以此為中心成立了團體（當時的名稱為「九州工藝設計師協會」）。創始會員除了森先生以外，尚有長崎試驗所的顧問柏崎榮助、日田的產業工藝指導所鹽塚豐枝（後任大分縣立藝術短期大學校長）、長崎縣窯業試驗所（現長崎縣窯業技術中心）的

岡本榮司（後任伊萬里陶苑代表），以及佐賀縣窯業試驗所的井上規。

九州工藝的成員經常為議論而議論，諸如為「工藝可否成為產業」、「工藝可算是製造業吧」等議題而討論不休。對森先生而言，他更想探討的是設計的本質、概念等問題，因而經常對這些議題感到焦慮。

我認為森先生本質上是個「吹毛求疵」的人。九州工藝協會的成員大部分是在工藝試驗所工作的人，亦即是公務員居多，因此森先生常說「這些東西公務人員不懂」的話欺負他們。其實，這樣的講法雖不是森派一貫的激勵手法，卻也是一邊戳人一邊關愛他們。

森先生在二次大戰結束後即成立了DAKT（九州陶瓷器設計師協會），並常與岡本先生、井上先生，以及有田物產公司的古賀秀行大聲地討論各種議題。據說九州工藝協會的誕生，也要拜DAKT之賜。

此外，森先生一直與日本設計委員會有關聯，因此也經常與具有日本代表性的藝術評論家勝見勝、設計師柳宗理辯論各種議

212

題，而且每次越說內容的層次越高，總要說到痛快淋漓才願意回家。

九州工藝協會每年一次，從會員作品中選出優秀創作，並舉辦展覽會。

在福岡天神的岩田屋百貨公司則提供場所辦展覽，並且從審查到展覽都提供許多協助。因此森先生經常對岩田屋幹部耳提面命，提醒他們「這不是在舉辦百貨公司的文化活動，不要在意業績好壞」，並提出許多困難的要求，搞到最後岩田屋百貨公司也放棄退出贊助了。確保場地固然重要，但森先生為展覽更是付出無限辛勞，而且如此一做就是四十年。

九州工藝展的審查程序為公開審查，這是非常少見的操作方式。

九州工藝的會員為主要審查員，外加一位外部審查員。然而審查過程中，經常是七至九位的審查員七嘴八舌各提意見。入圍者到審查現場，一句「這作品哪裡費盡苦心了？」作為開場白，接著各種質詢便傾巢而出。幾乎是從天南到地北什麼樣的問題都

213

有，熱鬧得簡直像相聲的對話一般。

森先生審查時，經常從位子上站起來，要作品給他「看一下」，之後便摘下眼鏡仔仔細細的定睛審查。如果入圍者在現場當然各種問題也蜂擁而至。

公開審查時便已喧吵不已，結束後的餐會更是爭論不休，延續著審查會的議題大家說得沒完。

特別是在我們之間，流傳著一種說法，「餐會時別坐在森先生前面」。因為那個位子是個箭靶，坐上去各種質問便排山倒海而來，而且你永遠說不贏森先生。

有位木工被森先生當面質疑道「這作品和去年的有何不同？」「木紋不一樣嗎？」「沒有進步呀」等等，本人是費盡苦心創作，卻被森先生說得如此不堪，也只能沉默以對。

我還記得有件事，某次餐會中森先生忽然叫道：「設計就是民主！」這突來其然的宣言，森先生卻是一臉嚴肅。

森先生的一生曾經歷了戰時的兵役與動員學徒。據說當他在做動員學徒時，每天就是在岩尾磁器不斷製造陶土，因此，非常感

214

恩和平的到來。

如果沒有和平，設計就發揮不了作用。如果不在民主的社會裡，別說量產作品了，人們也沒有了享樂。社會結構如果不是民主主義，那麼設計就不會存在。

不要將設計定義在造形、顏色、功能等狹隘的意義上。設計我們的生活、設計我們的生活方式，設計之意無限寬廣。

當森先生說道「這和去年哪裡不同？」時，就是一個激發我們思考的契機。跟去年相較，造形稍微改變；換了不同的木頭等等，這種改變不能稱為新設計。必須要連使用方式都深入思考並做出提案，這才是設計。我相信森先生每年的作品都是如此深思熟慮。

我曾為自己立下目標，無論是九州工藝或是日本工藝，每年都要有作品參展。因此，每年的新作品就是我給自己的課題。雖說如此，這兩、三年我卻缺席了。

但是，森先生絕不會這樣做。

無窮盡的點子，無止盡的工作，或許正因為不斷工作，所以點子才源源不絕而來吧？

我不由地發自內心的說道：他是活力充沛的工作者。

宮崎珠太郎（Miyazaki Shyutaro）

竹工藝作家。1932 年生於東京。5 歲時回到母親的
故鄉熊本。戰爭結束後社會進入和平時代，他也開
始踏上竹藝細工之路。1950 年自熊本縣立人吉職業
輔導所竹工科畢業後，1953 年到東京，進入通產省
工業技術院產業工藝試驗所做雜貨意匠竹工技術的
研究生。結束課程後便自立門戶。歷任九州工藝設
計協會理事長、大分縣別府產業工藝試驗所所長等。
1992 年獲頒國井喜太郎產業工藝獎、2003 年熊本縣
民文化獎特別獎、2011 年日本工藝展優秀作品獎等
獲獎無數。

森正洋生平小記——一九二七年十一月十四日生，二〇〇五年十一月十二日歿

小田寬孝（森設計精品公司 代表）

森正洋對於自己走入燒製陶瓷之路曾這麼描述道：

「我在佐賀縣出生，自幼就喜歡繪畫及勞作，因此初中上的是能夠盡情繪畫的學校，就讀於有田工業的圖案科，這可能是我後來能夠從事燒陶工作的契機。之後，由於二次大戰日本戰敗之故，我被以動員學徒為主要勞動力的岩尾磁器製土（陶土生產）工廠遣散了，正值身心空乏之際，很偶然地結識了恰好就在左近的陶藝家松本佩山，深深為他無視周遭環境的混亂、專注於自己工藝製作的生活方式所感動，拜入先生門下為徒，但當時並非為了精進陶藝之道。後來，我進入了多摩美術大學（舊制）的圖案科，製作的材料越來越多使用黏土，便開始思考製作生活中能夠使用的實用導向的陶瓷器了。（後略）」（摘錄自《現代日本陶藝第十二卷 實用的設計》）

大學三年級的春天，森兼差擔任入學考試監考員，從而認識了考生田代美佐緒，兩人於一九五四年結為夫婦。二〇〇五年森去世後，美佐緒在接受新聞媒體採訪時談到當年決定與森結婚的心情，她說：「我看到他在教室裡埋首於製作作品之中，那專心一志兼且耿直堅

219

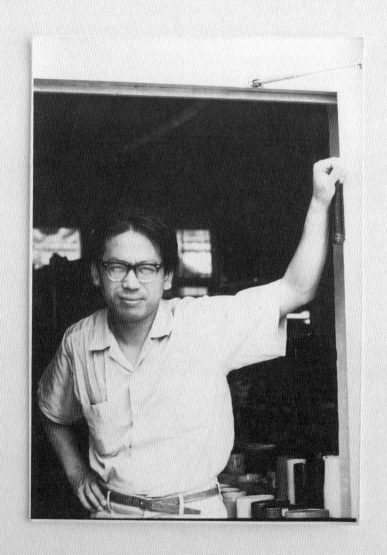

定的背影，讓我不禁覺得這個人是可以託付終身的。」

森於一九五二年大學畢業後，約有一年半的時間在學習研究社編輯部任職。之後，進入長崎縣窯業指導所，在一九五六年進入白山陶器。

一九五八年，參加了由商工省產業工藝指導所邀請卡伊‧法蘭克（Kaj Franck）*1 來日、於東京舉辦的設計研習會。研習會上，森正洋將他已在優良設計委員會（Good Design Committee）出品的 G 型醬油壺大小兩種（小的為白瓷，大的為茶色，但大壺初期的形狀與現在不同）出示給卡伊‧法蘭克看，得到的評價是：「白茶兩種都很不錯，大壺的用途較廣，拿來裝沙拉油之類的也很好。不過，小壺的形狀比較好。」（摘自《工藝新聞》二六號研習會報告）

當時卡伊‧法蘭克曾問森「是否要到芬蘭來工作？」，但森以「日本還有許多必須完成的工作」而婉辭了。

一九六〇年，在獲得日本設計委員會（當時為優良設計委員會）頒發的第一屆優良設計獎時，平面設計師龜倉雄策表示：「反正獎金給了森兄他也會很快把錢花光光，不如我們做本小冊子，不但可以當做紀念，對得獎作品往後的宣傳促銷也很有幫助。」於是便製作了一本得獎紀念的小冊子。

在這本小冊子裡記載著：「自（本委員會）開始選定優良設計作品以來已經六年，這段期

221

間累積了相當多優秀的作品，因此決定製定『優良設計獎』項目，以期更進一步推廣國內的設計品質提升運動。（中略）一九六〇年的『優良設計獎』於此發表，由白山陶器的森正洋氏製作的餐桌陶器奪得。關於評審經過的細節在此不多贅述，今年以來，每月均召開審查會會討論各項『候選作品』，最後於四月六日的會議上全數通過由森氏作品奪魁。得獎的此組陶器，在設計上有一貫的造形感，而且十分講求實用性。尤其是醬油壺，其初次試作數年前曾在敝優良設計委員會審查會上評選過，森氏充分吸取當時的審查意見，經過數次反覆改良，幾乎可說已能成功防止底漏。（後略）」（摘自《優良設計獎一九六〇》宣傳小冊子，同時也刊載了森正洋於一九五八到一九六〇年製作的多種餐具照片。

之後，森氏連番獲得第一屆大倉和親紀財團表彰（一九七一）、第一屆國井喜太郎獎（一九七四）、每日產業設計獎（一九七五）、日本陶瓷器協會獎金獎（一九九九）、佐賀新聞文化獎（二〇〇二）、勝見勝獎（二〇〇四）、長崎縣縣民表揚（一九六五、二〇〇五）等獎項。

此外，基於「國內中小企劃缺乏宣傳預算，參加比賽是為了讓更多人認識的大好機會」此一想法，積極地持續推出各種作品，在國內外各種競賽上榮獲多項獎座。例如，一九七五年獲義大利法恩扎（Faenza）國際陶藝展工業設計部金獎（P型咖啡杯組）、一九七七年獲西班牙瓦倫西亞（Valencia）國際工業設計展陶藝部金獎（宴會盤碟組）、一九八三年獲西班牙瓦倫西亞第十三屆國際工藝設計展陶藝部大獎「貝殼之器」（shell series）等等。至於 G 標章選定商

品，自一九六一年的Ｇ型醬油壺以來，共有一百多種得獎作品。

森氏除了以波佐見 *2 為據點活動之外，多次前往日本國內各地及海外考察交流。

在森的記憶中最為深刻的是一九六一年前往美國、墨西哥、法國、義大利、西德、丹麥、瑞典、芬蘭、挪威之旅，這趟旅程成為後來他持續與國際設計人士深入交流的起點。尤其是結識了瑞典古斯塔夫斯貝里公司史蒂格・林道伯格，得到眾多指點。

「據說他不肯讓日本人參觀他的工廠，但實情並非如此。他抱著幾個我設計的作品，親自帶領我在他的工廠和各處參觀。他同時也在曾研習過繪畫的斯德哥爾摩的美術學院（Konstfack）開設幻燈片賞析講座。」

森正洋也非常熱心於投入設計教育相關工作。例如，擔任佐賀縣立有田工業高中兼任講師（一九七〇～七五）、九州產業大學藝術學部教授（一九七四～八二）、愛知縣立藝術大學兼任講師（一九七五～八五）、同大學客座教授（一九八五～八九、一九九九～二〇〇五）、同大學教授（一九八九～九三）、九州藝術工科大學講師（一九八〇～八二）、以及在佐賀縣立有田窯夜大學、石川縣立九谷燒技術研習所、多治見市陶瓷器意匠研究所、ＫＣＤＡ（九州工藝設計協會）、ＤＡＫＴ（九州陶瓷器設計協會）等單位協力指導後進；並以ＪＩＣＡ（國際協力機構）與ＪＥＴＲＯ（日本貿易振興機構）講師身分，參與海外活動。

小田寬孝（Oda Hirotaka）

DESIGN-MORI.CONNEXIO 有限公司代表人。1951 年生於佐賀縣，1987 年參加了為考察中國景德鎮而舉行的森正洋研習會。其後，在各種場合擔任森氏助理，兩人於 2002 年創立銷售公司。森先生在向人介紹小田先生時總這麼說：「這個粉絲因為太熱情，熱情到為我創立了銷售公司。」

1 譯註：卡伊・法蘭克，一九一一～一九八九，芬蘭設計師，一九三二年進入赫爾辛基美術工藝大學主修設計，畢業後以陶瓷器設計師活躍於世。後以實用的玻璃設計聞名，亦有藝術創作。一九五六年赴日旅行，於各地訪問時消息傳開，應邀於京都舉行演講。一九五八年正式受邀訪日，主講陶瓷器設計，演講內容對日本設計界產生全國性的影響。

2 譯註：波佐見町位於長崎縣中部，屬東彼杵郡，以陶瓷器聞名，轄區內與陶瓷器相關的事業約有四百多處，全日本一般家庭使用的食器約有一成以上生產於此。

林良二（「森正洋談論推廣會」副代表）

「森正洋談論推廣會」於二○一○年四月設立。為了正確地傳達森正洋的風範，曾圍繞在他身邊的我們幾個九州陶瓷器設計協會「DAKT」*1 有志一同的會員聚集起來，策劃舉辦為正確傳遞森正洋事跡的「森正洋談論會」，以及推動編一本書。

在同年五月召開的第一次聚會上，我們向森正洋老師的兄長敏治氏與淨土真宗福寺的住持織田了悟氏詢問老師的生平。那位森老師曾這麼提到他的僧人朋友了悟先生：「我從小時就有一個當和尚的朋友，他跟我閒聊時老是談一些非常嚴肅的內容。」（於九州工藝設計協會四十週年紀念的「請教森正洋之會」）

了悟先生介紹森家的狀況如下：「在佛教用語裡有一句話叫『攝取不捨』*2。森家就是這樣的一個家庭。森君是在篤信佛教的祖父母與父母的無盡關愛之下成長的。」了悟先生是一位極其沉穩的老僧，但他的一雙大眼睛裡仍時而閃現精光，他與老師之間是屬於肝膽相照的摯友，而兩人從年輕時代起就經常一同論及佛教教義等深刻的議題，從敏智先生的話裡，也證實了了悟先生所言不虛。

聽完老和尚的話之後，喚起了我腦海裡的一些古老的記憶。其中一件是關於老師府上的佛

226

龕。一般而言佛龕是放置佛像與牌位的「櫃子」，可是老師府上的佛龕裡既沒有佛像也沒有

任何東西，乾乾淨淨得是個不可思議的空間。或許實際上那裡頭掛著有遵循真宗儀軌（法則）

所設的掛軸，然而我心裡留下的強烈印象卻是那兒始終空空如也。我懷疑是自己記錯了，便

去問了常常跟隨老師身邊的 Design Mori Connexion 的小田寬孝，我心想最初應該是只有鋪著

白色的玉石，但小田先生說後來放了小人偶（中國唐朝的陶製人偶）以及鼎（三隻腳的青銅器）。

某本書上寫著佛陀絕不將他的目光從現世裡移開，而且不說現世以外的極樂世界。

另一件是在 DAKT 的例會上，岡本榮司帶來他參觀婆羅浮屠遺跡*3 所拍的幻燈片讓會

員欣賞時的記憶。當時森老師饒有興味地觀賞著。

在遺跡下層長長的迴廊兩側，有佛陀的傳記及講道的浮雕相連，上頭並列著眾多的佛像。

下層顯得過度裝飾，但越往上層表現越簡單，最高層則只有幾個塔狀的空石龕整整齊齊地並

列著（或者是毫無裝飾的佛像鎮座在石龕之中）。隨著信仰越深刻，一切都會變得越加簡單（單純），

我不由得想，或許「簡單」這個詞語的意思正是如此啊，而內心感動不已。

眾所皆知森設計是一種明快簡單的形式，每樣作品都簡潔俐落。成長於信仰虔誠的家庭、

放置了人偶的佛龕，而後產生有溫度且有質感森設計。我想，這些全部都在某個很深處的地

方聯繫著。當你拿著森設計的產品抱在懷裡時，每天都有不同的感覺。我從這次的聚會裡找

到了為了思考這深刻的根源的重要線索。

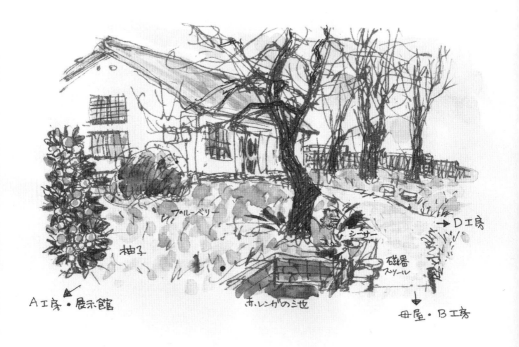

ブルーベリー

柚子

シーサー

→ Ｄ工房

磁器
スツール

Ａ工房・展示館

赤.レンガのミセ

母屋・Ｂ工房

森正洋宅邸，有主屋，以及能一覽老師創作歷史的展覽館，還有ＡＢＣＤ四座工房（參照右頁）。宅邸內有約十坪大的果菜園，種有藍莓與柚子樹，另外還有幾棵柿子樹。整座宅邸內飄散著一股奇妙的親密且舒適之感。老師過世之後，那感覺益發強烈。

製作這本書的目的，是希望能盡可能地透過各方人士在與森正洋以各種不同的形式有了深度交流而產生其中的印象，將他真實人生裡的樣貌栩栩如生地呈現出來。這個願望在來自多方的盛情厚意與大力協助下，終於得以實現。

衷心感謝在百忙中全面協助本書製作的長岡賢明與各位其他的工作人員、美術出版社書籍編輯部的田邊直子與寫手澁川祐子。此外，我與發起人一同對諸位受邀寫稿以及應允接受採訪的大德，謹此表達誠摯的謝意。

229

註：九州陶瓷器設計協會，從一九四八年左右長崎縣窯業技術中心的前身窯業試驗場開始舉辦的學習會孕育而生。森先生於一九八八年起擔任理事長，隨即以非營利團體組織形式主導各項活動業務，直到二〇〇五年過世為止，作育年輕設計者無數。每兩個月一次，將從事陶瓷產業的人士、於試驗場等地工作的研究者、在教育現場任職的教師等齊聚起來，暢談並探討陶瓷產業的種種與世界設計的概況，甚至生活應有的態度等等。

2 註：攝取不捨，將世間所有眾生盡救往淨土，絕對不會捨棄不顧。意指阿彌陀佛的救助。日後，了悟先生在森先生的法事席上，說道：「森君有些地方是太嚴格了點啦。重要的是溫柔吶。」我不禁想，他想用這句話來表達，森先生的嚴格背後實存有強大的溫柔。

3 譯註：印尼爪哇省的一座大乘佛教佛塔遺跡，大約建於公元八四二年，二〇一二年被金氏紀錄確認為當今世界上最大的佛寺。

林良二（Haiyashi Ryoji）

「森正洋談論推廣會」編輯局。1940年生於佐賀縣。1965年東京藝術大學畢業後，歷任有田工業高中、鹽田工業高中、鹿島實業高中、鹿島高中美術教師。透過DAKT舉辦的各項活動，受教於森先生甚多。

森正洋談論推廣會

發起人　　　　　　落合勉（神奈川縣）

　　　　　　　　　門脇文雄（石川縣）

　　　　　　　　　熊谷靖彥（佐賀縣）

　　　　　　　　　車政弘（福岡縣）

　　　　　　　　　小松誠（埼玉縣）

　　　　　　　　　鯉江良二（愛知縣）

　　　　　　　　　榮木正敏（愛知縣）

　　　　　　　　　崔宰熏（愛知縣）

　　　　　　　　　山田節子（東京都）

　　　　　　　　　＊依五十音發音順序

理事

　　　代表理事　　阪本安樹（長崎縣）
　　　副代表理事

　　　　　　　　　林良二（佐賀縣）

　　　　　　　　　井島守（佐賀縣）

　　　　　　　　　木原長正（佐賀縣）

　　　　　　　　　松尾慶一（長崎縣）

　　　　　　　　　小田寬孝（佐賀縣）

氏畫的銅板轉印用花紋草圖。製版、印刷皆由設計部執行。●P130・1960年代初期，森嘗試使用壓力鑄模成形做成的角型新瓷器項目，工場並成功使用簡易的鑄模設備。●P138・1992年松屋銀座舉辦的第446屆設計藝廊展「森正洋的飯茶碗」會場一景。展覽會策展人為設計委員會的龜倉雄策。攝影為中佐工作室。●P146・1998年森正洋夫婦開心的與芬蘭來的設計師塔畢歐・維卡拉要一起去參加「森正洋展」（長崎縣立美術博物館）。●P154・2001年DAKT（九州陶瓷器設計師協會）展時，除了必要的理事長致詞外，森氏認為「對於陶瓷器設計有必要再加以說明」，因此寫下此篇文章在會場上展示。●P160・1997年森氏全面企劃長崎縣波佐見町的「陶器公園」，這是製作型錄時森氏確認內容的備忘錄。●P165・1995年第488屆設計藝廊展舉辦「用森正洋的派對盤子組快樂享受派對」。照片為DM的明信片。●P168-169・1990年初期，為了表現低溫度釉的魅力，森氏所畫的各種圖案。●P173・1994年盛夏，為舉辦「森正洋的派對盤子展」（1995年）在戶外的攝影一景。●P180・1998年森正洋所屬的遊艇俱樂部之紀念品。當時送給每位與會者一個繪有遊艇與文字花紋的杯子，照片為當時轉印紙的文字原稿。●P186・1977年竣工，森正洋邸內半地下的「A工房」。森正洋把它稱為冥想室，當他整理思緒、或是畫圖面時常常使用這裡。攝影者：高澤敬介（2005年）。●P194・1969年白山陶器第2工廠第一期工事竣工。裝飾外牆的瓷磚和八女石的桌椅為森正洋設計。製作瓷磚時許多員工也成為自願軍。●P202・1993年平茶碗一線12色被選為優良設計（G mark），當時正在住院的森氏聽了非常高興，指示要做成海報，這是他所畫的印刷原稿。●P210・1992年夏季的DART露營，森正洋為了不讓後面來的人迷路，特別用黃色的布與燒過的炭即席做了旗子，插在路上好幾處地方。●P220・1963年廢校的小學校舍被移來做創新又寬敞的工作室。森氏率領約6-7名助理舉行工作研修（work shop）時的氣氛。●P224・森正洋親筆寫的瓷磚，掛在家門口。瓷磚一燒好，森氏便立刻拿著鐵鎚親手鑲上。攝影：高澤敬介（2005年）。●P228・森正洋邸。主屋通向C工房一景，位於柿子老樹緩坡下的斜面上。插畫：林良二（2012年）。

圖片解說

●P2‧出自白山陶器型錄Vol.14（1981年）。為了拍攝型錄而擺出姿勢的森正洋。工作桌原是公司內部的舊撞球桌，又平又堅固而且空無一事之故。●P10‧德國陶瓷器博物館舉辦「森正洋──日本現代陶瓷器設計展」開幕式（2000年5月5日）時，送給與會者的禮物小卡片（G型醬油壺）。●P16‧1996年越南河內郊外的托哈村（Tho Ha）。為了調查中式古窯，正在聽村長說明的森正洋。當時聚集了許多當地的大人與小孩。●P20‧1970年代初期，森氏畫在和紙片上的備註。包含了後來做成數項製品的點子。應該是為精選集企畫展而寫的備註。●P25‧1973白山陶器設計部成立時，森氏在當地的鐵工廠設計渦輪式石膏轉盤，製作出許多產品原型。它如今仍放置在白山陶器的樓梯下。攝影：阪本安樹（2011年）。●P28‧1960年代後期，許多會議上的常見議題「設計或設計師的定義」，這是森氏的備忘錄。●P32-33‧1995年左右森氏繪的圖。同時期他提出了許多充滿對「生」之渴慕的圖案，靈感來自古代洞窟圖及象徵「生命力、發展、繁榮」的唐草紋。●P40‧2003年岐阜縣現代陶藝美術館舉辦大規模的「平茶碗」典藏展，森先生於那時所畫的花紋及指示。●P45‧2004年決定接受無印良品委託的白瓷系列後，全項目的圖面一氣呵成畫出來。這是當時森氏的指示圖面。●P50‧1964年左右，站在白山陶器設計部的森氏。攝影為小川熙。●P60‧1965年，松屋銀座百貨舉辦第12屆設計藝廊展「白山陶器的設計原

則」的展示板。同年，森氏38歲成為日本設計委員會的會員。●P66‧森氏所畫的植物花紋。1960年代中期，人們熟悉的植物花紋已成為銷售重點，並須不斷開發新花色。而讓設計師了解和信賴成為不可或缺的工作。●P74‧攝於1990年左右，這是森正洋的母親所編織的背心。他大哥曾說道「正洋繼承了母親對色彩的天份」。●P82‧1970年正月，攝於嬉野市鹽田町唐泉山（409.8m）社前的家族照。長男敏治夫婦、次男文次郎、五男誠吾、正洋與美佐緒夫婦。●P89‧1989年森氏的素描。針對波佐見陶器工業公會主辦的國家補助事業「耐熱瓷器的商品開發」，森氏提出許多事業項目的推進與指導。●P95‧1960年代中期，森氏「扭曲梅花」的早期素描。此系列已使用到「濃描」技法作為特色。●P102‧畫於1996年的圖案，以色彩斑爛的鳥為題材，展現「飛躍、自由、生命力」的形象。●P106-107‧1996年森氏在河內郊外的陶器產地鉢場社調查嶄新又珍貴的窯場。照片中正後方掛在牆上的黑色圓形東西，即為粉炭與赤土做成的炭團。形狀像煙囪的縱型燒窯，材料都貼在壁上燒成。●P110‧2000年於德國展出「森正洋──日本現代陶瓷器設計展」的說明書（結爾布市德國瓷器博物館與哈雷市國立哈雷美術館舉行）。●P115‧1993年住院中的森氏，對於陶器公園「世界的窯博物館」最上部「野燒的祭壇」之具體指示圖。●P122‧1992年發表的「平茶碗」，共有19種顏色超過300種品項。●P129‧1960年代初期，森

造茶碗的城市——長崎縣波佐見〉，NHK長崎，1977年11月2日播放。●P103・長野惠之輔手記。●P104・〈話說陶器〉，《FUKUOKA STYLE》Vol.22福博綜合印刷1998年。●P105・小田寬孝（紀錄）〈DART座談會，DART初始之際〉，《九州陶瓷器設計師協會　會員的人與事》VOL.2，1995年九州陶瓷器設計師協會。●P109、116、119・廣播節目〈早晨的圓環〉NHK佐世保，1973年3月19日播放。●P111、113・秋川Yuka〈森正洋的造物　深沉之處魅力無限〉，刊載於《夫人住家Mrs. Living》2002年12月號，主婦與生活社。●P112・谷口太一郎的手記。●P113、120・岩田助芳手記。●P118・根元仁的手記。

第3章　社會中的設計

●P156、158、183・森正洋〈從設計看製品開發〉，《陶器13》，日本瓷器協會1978年。●P157、159、166、167、185・〈優良設計——產生機能的造形〉，《燈的文化誌》9號，松下電器產業（現為PANASONIC）2003年。●P161・高澤敬介〈設計師的造物1.造訪森正洋〉，《d long life design》3號，D&DEPARTMENT PROJECT，2005年。●P162・藝廊談話，長崎縣立美術博物館（當時），1998年10月17日。●P163、172・takeishi yosuhiro〈森正洋　生活的形狀，時代的形狀〉，《MONO雜誌》2003年5月2日號，世界攝影新聞社。●P164・〈佐賀新聞文化獎　受獎者側記〉佐賀新聞，2002年10月26日。●P170・〈何謂設計，述說現今時代的器皿〉，《旅行新鮮報 Pleased》12月號，九州旅客鐵道，2001年。●P171、177・於佐賀設計協議會演講「設計開發與企業」，1996年6月26日。●P174・宮崎珠太郎手記。●P175・森正洋〈首先，從白色食器開始〉、《現代設計的佳作135——白陶瓷器，透明玻璃的製品》，鹿島出版會2000年。●P176、178・《九州工藝設計協會40週年紀念事業「請教森正洋之會」紀錄2002年3月17日》，九州工藝設計協會，2003年。●P179・於愛知縣立藝術大學講評，1998年7月。●P181・富永和弘手記。●P182・森正洋（談話）〈隨筆・每日之事（75）平日用的食器也要追求美感〉，《NOVA》Vol.75,2003年7月號。日立首都。●P184・森正洋〈機械性量產的設計〉，《瓷器3》，日本瓷器協會1968年。

「森正洋語錄」出處

第1章　以設計人而生

●P1、19、27．愛知縣立藝術大學的講評。1998年7月。●P12．秋川Yuka〈森正洋的造物　深沉之處魅力無限〉，刊載於《夫人住家Mrs. Living》2002年12月號，主婦與生活社。●P13、14．〈話說陶器〉、《FUKUOKA STYLE》Vol22，福博綜合印刷，1998年。●P15、24、34、38．藝廊談話，長崎縣立美術博物館（當時），1998年10月17日。●P17、22、49．〈森正洋節制的現代風〉《DESIGN QUARTERLY》第一號2005年秋，翔泳社。●P18．小松誠〈森正洋的「志向」〉，《產品設計的思想Vol.2》Rotles，2004年。●P21、23、26、31．《九州工藝設計協會40週年紀念事業「請教森正洋之會」紀錄2002年3月17日》，九州工藝設計協會，2003年。●P29、46．井島守的手記。●P30．小林清人〈下垂窯紀行　器、社會、設計波佐見〉讀賣新聞，2009年2月14日。●P35、44、47．〈優良設計——產生機能的造型〉、《燈的文化誌》9號，松下電器產業（現為PANASONIC）2003年。●P36．TAKEISHI yasuhiro〈森正洋　生活的形狀、時代的形狀〉，《MONO雜誌》2003年5月2日，世界攝影新聞社。●P37．根元仁的手記。●P39．〈隨筆・每日之事（75）平日用的食器也要追求美感〉，《NOVA》Vol.75,2003年7月號。日立首都。●P41、42．土田貴宏〈日本的餐桌變時髦了　森

正洋的設計〉《pen》No.156，2005年7月15日號，阪急傳播。●P43．森正洋〈首先，從白色食器開始〉，《現代設計的佳作135——白陶瓷器，透明玻璃的商品》鹿島出版會2000年。●P48．森正洋〈我的設計原則〉，《會員型錄》日本設計委員會1989年。

第2章　造形

●P84、94、100、121．TAKEISHI yasuhiro〈森正洋　生活的形狀，時代的形狀〉，《MONO雜誌》2003年5月2日號，世界攝影新聞社。●P85．於愛知縣立藝術大學的講評，1998年7月。●P86、117．〈優良設計——產生功能的形狀〉，《燈的文化誌》9號，松下電器產業（現PANASONIC）2003年。●P87、88．於赫爾辛基藝術工業大學的演講，1992年5月。●P90．〈縣境拓荒者，開拓2002年佐賀〉，西日本新聞，2002年1月11日。●P91、92．金子哲郎手記。●P93．森正洋〈首先，從白色食器開始〉，《現代設計的佳作135——白陶瓷器，透明玻璃的製品》，鹿島出版會2000年。●P96、108．藝廊談話，長崎縣立美術博物館（當時），1998年10月17日。●P97、101．森正洋〈機械性量產的設計〉，《瓷器3》，日本瓷器協會1968年。●P98．森正洋〈從設計看製品開發〉，《陶器13》，日本瓷器協會1978年。●P99、113．廣播節目〈製

國家圖書館出版品預行編目資料

森正洋語錄。關於設計。/ 森正洋談論推廣會 作；陳澄 譯
 - 初版. -- 臺北市：大鴻藝術, 2016.11
 236面 ; 15×19公分 -- （藝 知識；10）
 譯自：森正洋の言葉。デザインの言葉。
 ISBN 978-986-92325-8-6（平裝）

 1. 陶瓷工藝 2. 工藝設計 3. 藝術評論

 938.07 105017072

藝知識010

森正洋語錄。關於設計。

森 正洋の言葉。デザインの言葉。

作　　　者｜森正洋談論推廣會
企　　　劃｜長岡賢明
「森正洋語錄」選編｜澁川祐子
日版設計｜中山寬（Drawing and Manual）
攝影（書腰、封面、內頁資料）｜安永ケンタウロス（Spoon Inc.）
製作協力｜高橋惠子、松添みつこ（D&DEPARTMENT PROJECT）
日版編輯｜田邊直子（美術出版社）
編輯協力｜藤田千彩（Art Plus）、諏訪美香（美術出版社）
譯　　　者｜陳 澄
責任編輯｜賴譽夫
校　　　對｜王淑儀
排　　　版｜L&W Workshop

主　　　編｜賴譽夫
行銷公關｜羅家芳
發 行 人｜江明玉
出版、發行｜大鴻藝術股份有限公司｜大藝出版事業部
　　　　　台北市103大同區鄭州路87號11樓之2
　　　　　電話：(02) 2559-0510 傳真：(02) 2559-0502
　　　　　E-mail：service@abigart.com
總 經 銷｜高寶書版集團
　　　　　台北市114內湖區洲子街88號3F
　　　　　電話：(02) 2799-2788 傳真：(02) 2799-0909
印　　　刷｜韋懋實業有限公司
　　　　　新北市235中和區立德街11號4樓
　　　　　電話：(02) 2225-1132
2016年11月初版

最新大藝出版書籍相關訊息與意見流通，請加入 Facebook 粉絲頁
http://www.facebook.com/abigartpress